U0010334

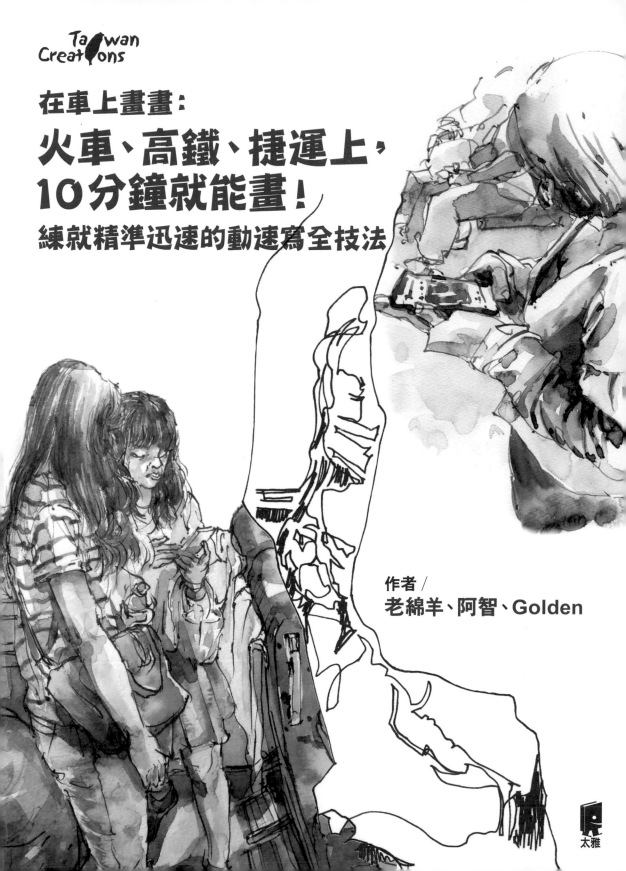

Taiwan Creations

在車上畫畫：
火車、高鐵、捷運上，10分鐘就能畫！
練就精準迅速的動速寫全技法

作者 /
老綿羊、阿智、Golden

太雅

目　錄

老綿羊

用畫筆記錄是日常，因為我喜愛這座城市。
走在街頭畫，通勤搭車、出差坐計程車也畫，
甚至連開會都可以畫畫做紀錄，
美好不能錯過，必須及時捕捉！

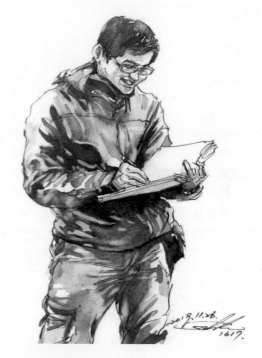

阿智

一頭栽進動速寫領域，無法自拔。
身為捷運通勤一族，
捷運車廂就是我的移動畫室。
偏好一線到底，呈現隨性的意象之作，
你找得到線條起訖各在何處嗎？

Golden

漫畫和塗鴉曾是我的最愛。
我總是尋找人物，因為有人就有故事！
身為嚴重型速寫者，每日都要動速寫，
車廂內，手拿32開小冊，漫天專注作畫，
那就是我！

再次解鎖 ———————————————————————————— （Leo，黎忠榮）

　　對於自己每天在做的事，從來沒想過有一天能用出版的方式來分享，這和我平日貼一貼Facebook，簡單兩三句話就在網路上公開大不同，而且這本書還是三人的團體合作！

　　這本書的發展從我們三人在北車附近的咖啡館與太雅編輯鈺澐討論後開始，我從一開始的興奮、躍躍欲試，充滿熱血的想法，到後來變成漸漸擠不出字的窘境，這才發現，寫文字比畫畫難上好幾倍。原來寫出想法不是我認為的那樣簡單，段段句句是緊密相扣的，超級不簡單的啊！

　　感謝太雅拋出和兩位動速寫達人阿智和Golden合作的提議，更感謝鈺澐面對我們三個大男生那不順暢的文字，始終有耐心地指引我們方向(真的太佩服鈺澐的文字能力了！)

　　對我來說，面對第一本出版品的緊張心情，猶如學生時期應考一樣，希望出版後的成品蒙各位喜愛，並且對動速寫的理解能有所幫助，期待各位的反饋。

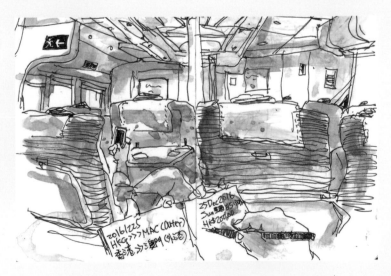

一筆在手
（阿智，蕭欣智）

回想自己為何開始在捷運上速寫，起因是已經習慣畫建築與室內空間的我，總是在加上人物之後就毀了一張圖。自從我加入動速寫社團，厚臉皮地分享自己在捷運上的人像速寫紀錄，至今6年有餘，久而久之，動速寫成為我通勤移動中的儀式性活動！

記得洽談此書出版合作前，出版社張總編輯經由臉書追蹤私訊與我，從她口中道出想委託我幫另一本書畫人像插畫時，我還特別再三確認，風格是否符合她的期望，雖說該書未能合作，經過沒多久，卻發展成與畫友前輩老綿羊及Golden共同出版這本書。

身為上班族，出版書籍是陌生的領域，榮幸與老綿羊、Golden前輩一同討論，學習作品呈現上的觀點，更慶幸企劃主編鈺澐在文詞字句中梳理。從訂題方向、章節架構、工作範圍、擬定試稿，修正個人作品撰寫主軸及內容陳述等，我在交稿期限內盡力擠出空檔，從散亂的速寫本中選圖、掃描及歸納，上下班捷運途中撰述內容，夜深人靜時補彩上色，反覆迴旋推進。回顧初期作品，更確信此書出版的多功目的，讓初學從自問自答來解惑，依循示範按部就班練信心，賞析輕描淡寫技下意，開展出隨心所欲紙上風。

即畫物語 —————————————————————— (Golden，侯昆金)

文藝復興以來，畫家於畫作的前置作業就是素描畫稿，這些也可以歸納為速寫技法的一種，而快速是一般對速寫的界定，但卻有著共同的面貌與特徵，就是簡潔。

能將在狹小的車廂內所進行的動速寫故事集結成冊，大約是我6年前的想像！畢竟這是小畫種的作品，還真怕搬不上檯面，沒想到出版社及動速寫社團實現了彼此的願望。

現在有太多3C科技產品可以速成紀錄！以平板電繪、手機拍照或錄影……等方式，用筆不會太慢了嗎？

繪畫能讓畫家們把理想轉換成一種可見的形式，而動速寫的技法能讓更多人藉此來實現，可將周遭俯拾即得的日常所見一一化成創作紀錄，只要利用瑣碎、片段的日常時間，就能將周邊唾手可得的「生活故事」速寫成畫。

其實有一群人早就在各式車廂內默默地進行著速寫。以往只是為了消磨時間或記錄旅行回憶，如今卻是將手中的一枝筆延伸成為眼睛的視角，進行動速寫，就像握有神奇的魔杖一樣，將生活中的偶然場景，轉化到紙面上，這更是一種自我肯定的創作。

在這本書裡你可以汲取簡單塗鴉的具象方式，也可以神來一筆捕捉感性而紓壓。這是一本有別於以往手繪速寫的技法書，

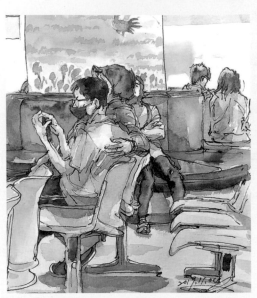

多種動速寫技巧將在你的眼前呈現。希望藉由本書引導出更為普及的生活藝術，引發出更多台灣想速寫的同好們內心的「創作因子」。也許日後我們會在大眾交通工具內巧遇，將彼此化(畫)成本子裡動速寫故事的一員。

謝謝這段期間相互幫助的老綿羊及阿智，並得以實現本書的問世！感謝太雅出版社的鈺澐及專業團隊的用心與引導！在此更感謝家人的支持，讓我在步入人生的後半場，能與興趣相隨，雖然辛苦，卻創造了另一種人生。

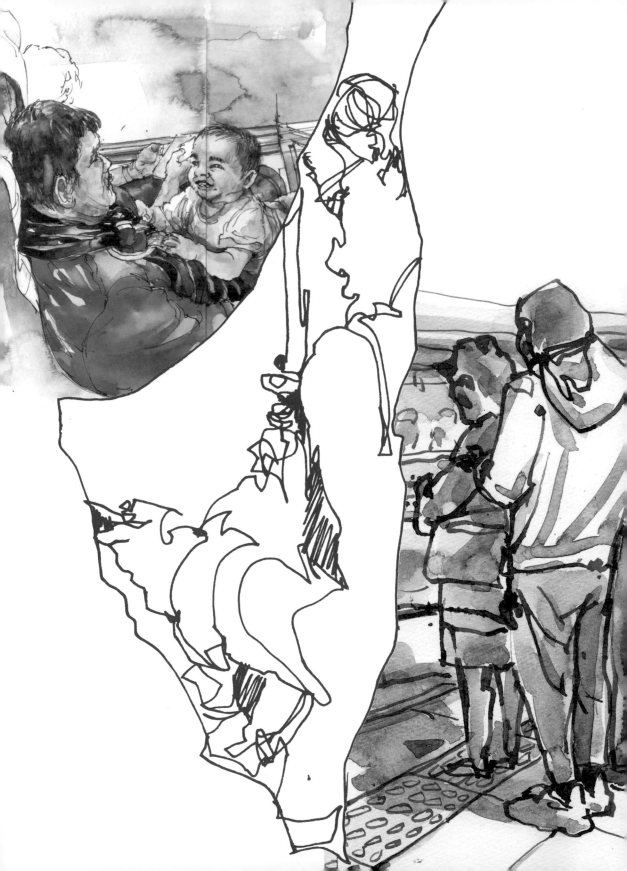

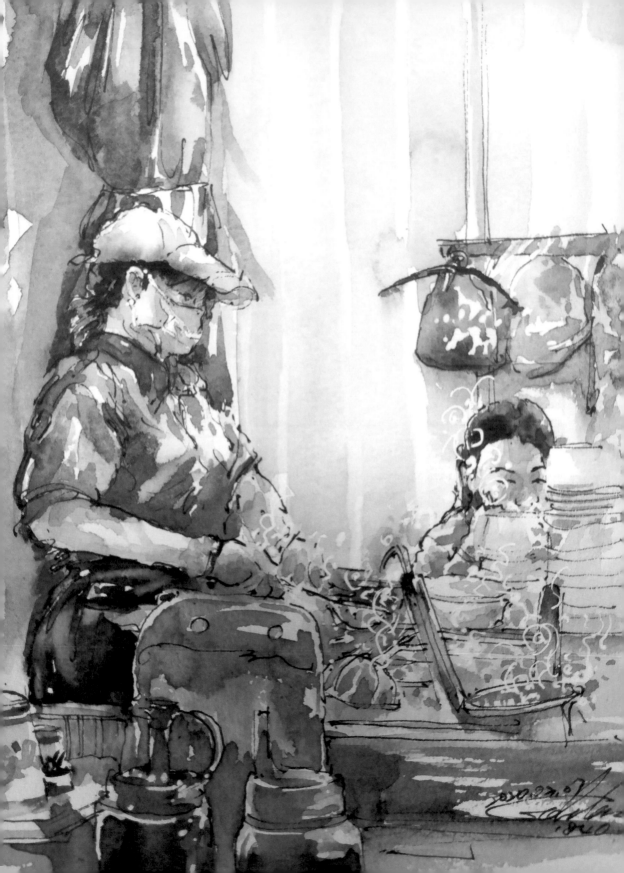

何謂動速寫？除了針對一切「會動的」有機物
質，本書作者還加上了一道限制——以交通工具為
範圍，專門速寫車廂內及站點空間內活動的人事
物，雖然具高度挑戰，卻是動速寫的魅力所在！

關於動速寫

Q1 如何定義動速寫？

老綿羊

　　我會簡單地這樣解釋——行動的過程和旅行的過程。「動」的定義很大，我不想讓自己在這麼大的範圍內進行速寫，所以我自己限縮範圍：平日定點對景的描繪，就是寫生、街景速寫；出差、上班，或出遊途經的車站，以及在交通工具上，記錄我的行動過程，就是「動速寫」。這是我個人簡易的分法。

阿智

　　回歸「速寫」行為，主要是因人、事、時、地、物之有感而記寫，生活中的速寫亦是如此。然而以「動」為題所規範的速寫，我個人偏向以事為主軸的活動來切入，「活動」乃是人在某個空間與時間所發生的概念，因此舉凡搭乘或等待(活動)過程中所經歷的空間、人群、物件……等，都是作為回應記錄者的主觀詮釋，框架出一個開放性的範疇。

Golden

　　在你眼前出現的，只要是會「動」的有機物質，都涵括在「動速寫」的範疇裡，可不拘泥於表現的形式上。當你看見人與人之間互動的畫面，且必須在很短的時間裡「採景」，這就是動速寫了。練習動速寫，可培養觀察力與更加快速的速寫技巧，因為「當下」不能被複製，且稍縱即逝。

等待即將到來的班車。

本子只有手掌大 (64K)，方便攜帶！
哪怕只有 5 分鐘，也能練練塑形的技巧。

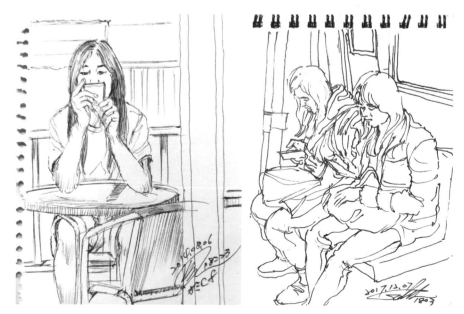

只要有紙筆，利用下午茶時間就能完成一幅速寫小品。

Q2 如何用自己的觀點來畫動速寫？

老綿羊

　　大眾交通工具上的乘客形形色色，通常我搭乘的時間會遇上不少趕著上下班的乘客，還有一些拖著菜籃準備上市場的嬤嬤。光是看著對方，我沒辦法了解他們現在的心理，例如剛剛經歷了哪些事，正為著什麼而開心⋯⋯等，這時候，我喜歡仰賴自己的內心小劇場來畫畫，想像著他或她剛剛送完小孩，匆忙跳上公車或捷運，正苦惱著接下來的會議還沒有完備；或者他也許正想著即將碰面的討厭的主管⋯⋯。下筆時，因為心裡編作的小劇場，我畫得可很開心呢！

阿智

　　基於我平時的活動習慣，我主要記錄通勤的日常。我會觀察在交通工具的空間裡進出往來的種種異同，尤其在特定的時間及位置，以圖像與文字記錄當下。下筆時，彷彿客觀抽離而無意識地在紙上滑動，時而內心感性地與觀察物對話，時而遊戲於筆尖的自主練習。

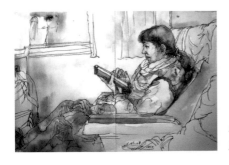

手機發出的藍光與女士表情映照，
反應現代人對智慧型手機的迷戀。

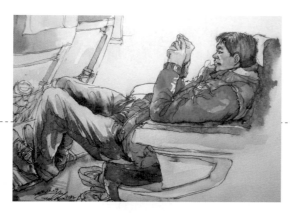

年輕人專注於手遊，呈現慵懶的坐姿，
以膝蓋來頂住滑落的身軀。

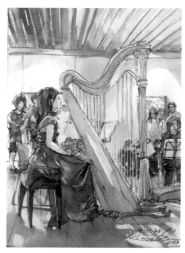

一趟文化之旅的演奏現場，
悠揚美樂也能觸發動速寫的手感。

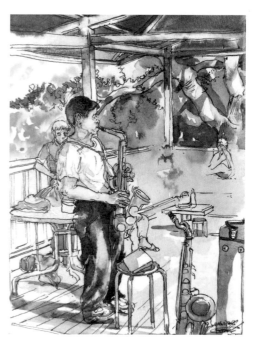

在相對安全可動筆的環境下，
爬山也能發現感性的題材。

Golden

　　曾經看過的網路資訊、閱讀過的書籍，或是在家庭、朋友間聽到的勵志故事，都會賦予我們不同的感受，當你將這些感受轉換到觀察上，尤其是觀察人與人之間的互動、情感流露的現象上，將成為你「採擷」人物速寫畫面時很重要的「因子」。

　　趁著乘坐交通工具時，請多多觀察生活裡經常看到的人際互動的畫面和場景，並試著連結你個人記憶裡的情節片段，當它深化為感動，你就能在動速寫中畫出個人觀點了！

Q3 需要哪些工具？

老綿羊

　　簡單是必要條件，公車上因為晃動比較大，我喜歡用墨筆畫，還可加用水筆去沾墨筆頭，完成簡單的上色。捷運相對穩定，比較不受限，代針筆、鋼筆或墨筆都很適合，所以包包裡隨意撈出哪枝筆，我就用中獎的那枝來畫。

　　紙張或本子的大小，我建議不要大於A5，因為能手持穩定為第一優先，過大就不好掌握，尤其是當你只能站著畫時。此外，太大的尺寸非常醒目誇張，也不便於默默觀察畫的對象。

阿智

　　任何型式的工具都可以，依個人喜好取捨。不過除了紙筆之外，還有什麼可以作畫呢？觸控式平版及手機內APP繪圖軟體是不錯的選項，通常當空白頁用完或忘了帶速寫本時，這類工具便是我的第一順位，尤其在人手一機的時代，滑手機或滑平版也比較不會被人發現你正在速寫。

　　然而，速寫本身依舊強調對真實工具的練習為主，初期建議用單一工具，並隨身攜帶，練熟了再換另一種筆練習。一開始最好使用硬筆類，易於控制與抓住形體關係，待熟悉線條與呈現風格之後，可轉為軟筆類，進而練習速度、力道與筆的使用角度，同時用兩枝筆來畫也是有趣的嘗試。如此來回運用之後，不論拿起哪一種筆型都能速寫了。

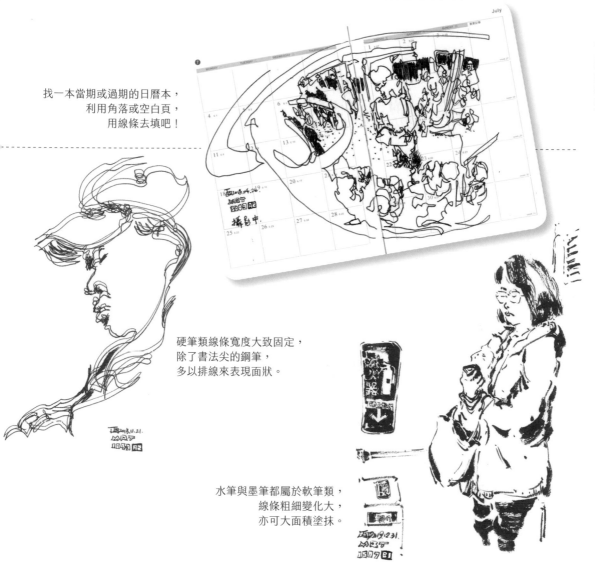

找一本當期或過期的日曆本，
利用角落或空白頁，
用線條去填吧！

硬筆類線條寬度大致固定，
除了書法尖的鋼筆，
多以排線來表現面狀。

水筆與墨筆都屬於軟筆類，
線條粗細變化大，
亦可大面積塗抹。

Golden

　　只要一張紙及一枝筆就能開始畫了，即便是便條紙也行，但我會建議準備便於收納的筆記本或小速寫本，大約32K到64K的尺寸，比較好收藏。

　　適用於速寫、兼具便利性，還可用於上水彩的筆有代針、原子筆、鋼筆(防暈墨水)……等。鋼筆的筆觸較為活潑，尤其書法筆尖，經由施力大小和運筆方向可以變化出難以取代的飄逸線條，獨具美感。上色工具是口袋式固態水彩盤以及一枝水筆。

Q4 畫動速寫的時機？

老綿羊

隨時隨地！我習慣隨身都有筆和本子，不一定要專業的整組，原子筆和筆記本也很不錯，所有工具的大小都限縮在A5的範圍內，總之盡量縮小到自己若不帶它出門都會有罪惡感的程度，這樣就能享受隨時畫上幾筆的快感了。

阿智

或許可以為自己定下一個小小的自我要求。其實每天都是練習日，從一日一圖到一日多圖，循序漸進，差別只是練習量的多寡。就像運動員，日常生活有一部分一定是基礎運動量的累積，維持身體機能的反射動作就像呼吸般自然，速寫也是如此，利用生活中的短暫時間，保持對工具操作的熟悉度，反而是最重要的事。

Golden

在「會動」的交通工具裡要動速寫是頗具挑戰的，所以「累積經驗」很重要！首先，隨身攜帶畫的工具和紙本是必須的。多利用平日的零碎時間來練習，包括起居生活、到賣場購物、上咖啡館、騎自行車(休息)、爬山(休息)……等任何活動時。當心理層面出現感覺，促使你提升到感動的當下，「手感」也會伴隨而來，此時速寫的畫面將更具美感且成功率隨之提高，也更能表現出自己作品的獨特性。

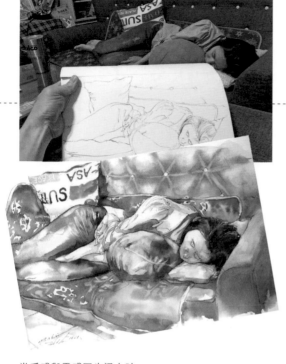

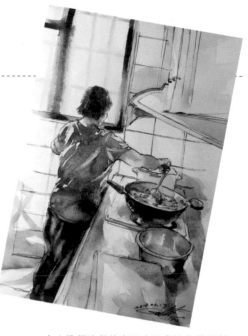

當手感與靈感同步湧上時，
哪怕只是睡覺的場景也能速寫入畫。

家人準備晚餐的畫面也是動速寫的題材，
哪怕只有 3、5 分鐘。

簡單好攜帶的筆與繪
本，就能保持機動性
與慣性練習。

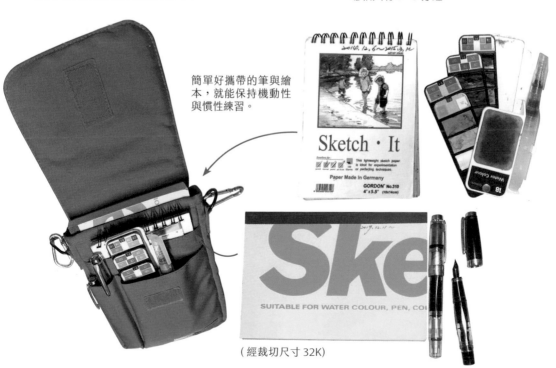

(經裁切尺寸 32K)

Q5 從哪裡開始下筆？

老綿羊

　　通常我都是以目標物的狀態來決定，例如兩個說話的人，他們的手勢會因為談話而擺動，我就會由手部先定位，再慢慢往外延伸；或是這雙鞋太吸引我，那我就從鞋開始往上畫，從腳再畫到身體，然後到頭部。盡量隨意隨興地起筆，才容易抓到你要的目標。

　　尚未熟練前，選的目標不要太複雜，先畫個別的物件，例如一個拉環、一位乘客腳上的鞋，都是不錯的練習目標。

阿智

　　我個人喜好一筆畫來速寫，建議初學者以物件為主先開始，先掌控物體的基本構成與量體關係後，即可針對單一物件找出多條路徑，也可應用於人物速寫上。

　　在動速寫的場所空間中，人群與共同從事的活動本身、人物性別、肢體動作，以及與物體的連結關係等，延伸出多樣性構成的組合，便是由單一到整體的方法，再經由相異起始點來完成，最後依個人習慣繪出特有的路徑！

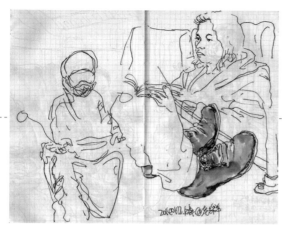

先從簡單的物件開始練習。

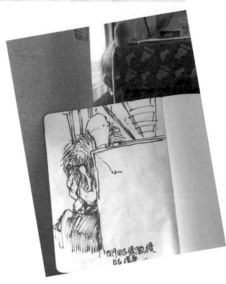

認真坑手遊,當然由手開始畫。

前座與車窗的間隔處,
撐著頭的手很重要,由此先畫。

Golden

　　通常以慣用左手或右手來決定下筆的方向。下筆時,對於主要目標人物,我大多以頭部為優先,因為他會串起畫面故事,必須靠他來敘事。問自己要如何畫下眼前的畫面:這個畫面要表達的是什麼?只取哪個部分呢?預估會畫多久?對方是否會很快下車?備案是什麼?通常就會浮現構圖,雖然不一定是對的,一邊動筆,一邊校正腦海裡直覺式的構圖。當你累積一定的經驗後,感覺自然就會跟著來。

Q6 我的眼睛應該看哪裡？

老綿羊

　　跟陌生人對到眼，總是不舒服，所以，最好不要只為了看清楚就死盯著目標人物，也就是說，不需要直視，因為這不是畫相片，也不需要畫到一模一樣。

　　掃過且有印象就可以開始動速寫，忘了，就再掃一次視線，這也可訓練自己的觀察能力。只要不是直視盯著對方，大部分乘客都會是友善的。

阿智

　　建議初期的人物練習以背對與側坐為主，除非對方正閉目養神或滑手機，避免正面對坐著畫，利用角度迴避與目標人物對眼的情況。有時候會特定就某些角度或位置練習，就要讓自己熟悉空間中人事物的對應關係，進而也可運用殘留印象的方式。

Golden

　　動速寫有一半需要靠「視覺暫留」，而且看的視線、角度必須以聲東擊西，或是掃過的方式進行，盡你所能從頭到尾以不打擾任何人就能完成為最高原則。

　　萬一眼神不經意對上時，不用急著閃避與轉頭，只要「正常移開」即可，也就是頭部不要有大幅度的動作，因為對方也只是猜測而已，動作愈大，對方就更肯定「你怪怪的」。

真的不知道看哪比較保險時，
看著自己的手機畫也行。

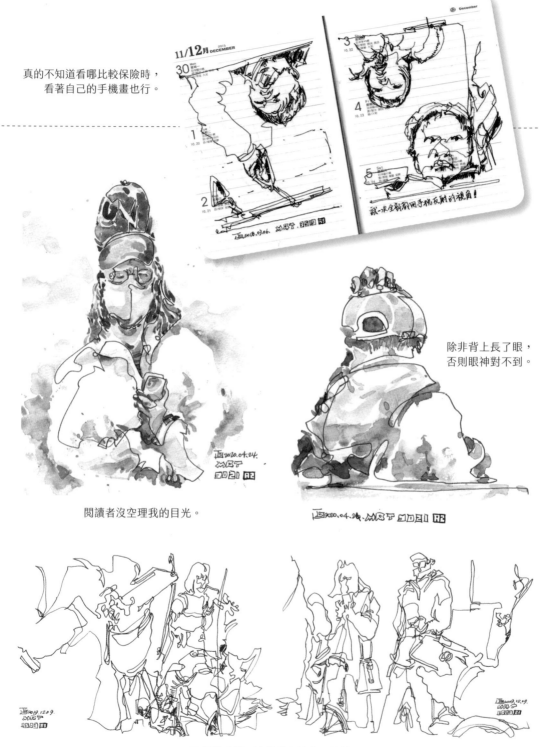

除非背上長了眼，
否則眼神對不到。

閱讀者沒空理我的目光。

全員滑手機，連輪椅上的也不例外。

Q7 目標對象的動態可以被預測？

老綿羊

　　畫一個隨時可能下車的乘客，快速是必然的，但有時因為其他乘客遮擋，或是中途有些失誤，「完整記錄」就變得難度很高，所以你需要預測對方的下一個動作，先用點定位你要的姿勢，再開始畫。就算這個乘客先下車了，還有機會用先前的「點」來回想並慢慢畫出，挫折感會比較小。

阿智

　　固定時間點及乘車位置是觀察對象姿勢的方法之一，可是像台北車站這類大站或轉乘站，更換姿勢及角度是常有的事，所以建議初學者先以休息或低頭一族取景。

　　借由長時間觀察及記憶，你會熟悉某些角度的取捨，漸漸習慣人潮上下車固有的轉換，在熟練且速度提升後，便能應用於各種情況。

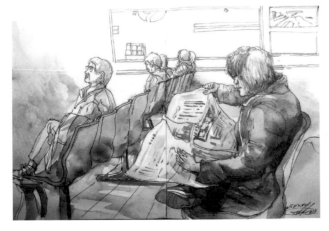

畫的對象正不疾不徐地攤看著報紙，速寫的時間則較為充裕。

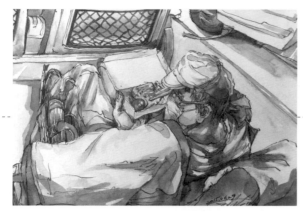

正享受台鐵便當，每一口放入嘴裡後，
他都會轉頭望向窗外欣賞風景。

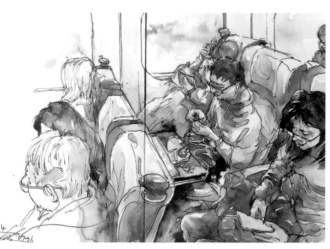

專心在折紙鶴的大男孩，身體動作不多且筆電置於摺疊桌上，
可預期他短時間內不會下車，應該也不會經常變換坐姿。

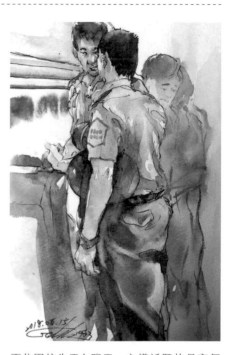

兩位軍校生正在聊天，主導話題的是高個
兒，因此不時轉頭並調整站姿。

Golden

　　訓練自己觀察並預測對象的行為動向，可以大大提升完成率。

　　「他的班車還有多久進站？」可由對方的肢體語言來解讀，坐姿變得較挺、反覆看手錶或廳內電子鐘、收起手機、檢視車票、看看碰碰行李……等，這些動作有可能表示即將起身。當對方與同行友人聊天、轉頭，他是處於中間或左右的位置？主導話題的是哪一位呢？這些都會導致互動過程的姿勢變換與轉頭頻率。

Q8 新手也能畫出好成果嗎？

老綿羊

　　動速寫新手上路，首要就是「站得穩」、「坐得穩」、「本子和筆拿得穩」。先求有，看到什麼乘客就畫什麼乘客，看到什麼車廂就畫出什麼車廂。初學初試者心裡要想著：完整性以後再說。每次動筆就只要訓練自己上述那三個「穩」就好。

阿智

　　沒有人一開始畫動速寫就能輕鬆下手，如今的我也僅能在捷運上坐著放鬆地速寫，除了厚臉皮這點加分外，其實是熟悉感。熟悉的交通工具就是動速寫重要的經驗因素，持續性的練習，也是建立一種熟悉環境的安定感，這樣必定能習得屬於自己的品質！

　　速寫的目的很主觀，日常與偶發之間，其實什麼都是畫題！一開始建議什麼都嘗試著去畫看看，甚至練習特定主題，在增加對各類主題的熟悉感後，自然就對任何主題都不陌生了。

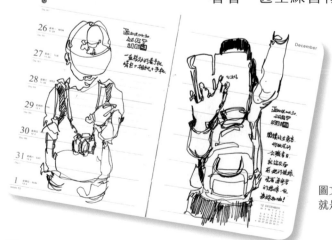

圖文並茂的畫面，
就是讓人感動的紀錄。

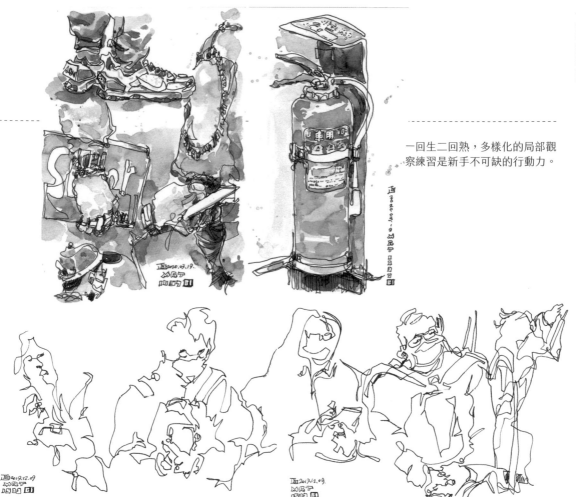

一回生二回熟，多樣化的局部觀察練習是新手不可缺的行動力。

這是兩張連續的跨頁，同樣是畫休息與看手機，仍能畫出不一樣的感受。

Golden

　　先不管畫得好不好，比例、人的姿態骨架是否正確，學院派的技術問題先放一邊，因為你是在做讓自己快樂的事。

　　同樣的畫面重複畫個幾次總會覺得沒趣，而「採圖」會引發你對動速寫的鬥志。回想自己曾經畫過、練過的位置，如走道座位、靠窗座位、站在走道上、站在車廂間、行李箱區、椅背後壁面等，那麼這次應該來點不同方向與可視角度的採圖！在畫完一本又一本失敗的練習後，回頭翻一個月前的速寫本，你會發現離想要的「八面玲瓏」更近了！

Q9 如何在有限的時間內完成？

老綿羊

就看你如何看待「完成」的定義！只要畫完一個乘客，在動速寫來説，已經很厲害了；能再加一位乘客當背景，就是進階；還能再畫出環境，讓人知道這在哪裡，恭喜你，真正成為一位「動」速寫者了！

速度是靠練習來達成，平時可以限縮時間試試看，例如限制自己三站內能畫出什麼、五站內畫出什麼、一趟完整車程能畫到什麼程度。

阿智

「一張紙畫得滿滿的就是完成圖！」

「線稿沒上色就不算完成圖！」

一般人或許仍有這樣的觀念。當我們回到速寫本身，不論表現的方法，乃是取當下空間意象化的紀錄，因此所謂的完成度，在繁簡取捨之間，或許是風格化的展現，應對不同的搭乘時間而延伸、詮釋，沒表現到的，就回家再補上吧！

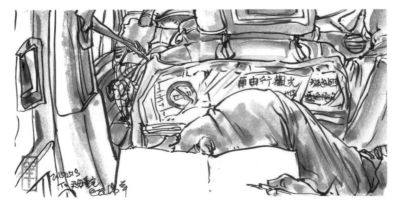

只畫我位置前方的物件，可畫入自已的腳。

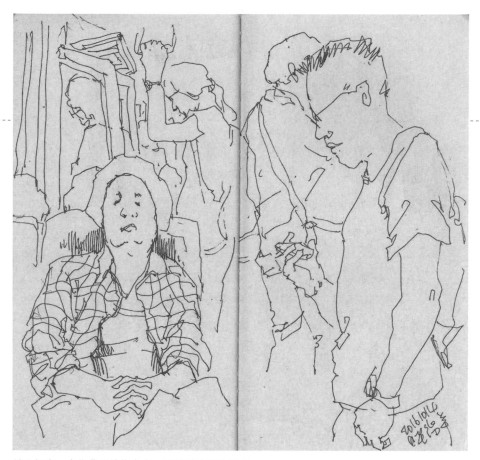

前景細畫，愈往背景線條愈少，可以幫助加速完成。

Golden

　　建議漸進式升級「打怪」，目標從局部擴及故事性場面，有畫完就是進步，也是完成！依照自己日積月累的能力，衡量有多少把握能控制多大的採圖範圍或能畫幾位模特。

　　5分鐘內選擇小範圍取景：行李、包包、物品類、人物身體部位、單純的人像，或只取人物的姿勢。5～40分鐘內將範圍逐漸擴大：由部分物件擴展到部分車廂，以及多位乘客的互動畫面。40分鐘以上，我個人界定這已不能稱之為「動」速寫，屬於寫生的範疇。

Q10 傳授幾招祕訣？

老綿羊

　　太深奧的繪畫理論常常讓初接觸畫畫的朋友怯步。基於我的經驗，有以下幾點：

(1) 線條下筆都要拉長。

(2) 持筆輕。

(3) 特意轉筆和壓筆。

(4) 能一條線完成的，就不要用兩條線銜接。

(5) 最後，初學時基本上只要求畫完就可以，比例、立體感這些，有量後就會有質了。

阿智

(1) 有線一定歪：如果線是直的那叫「工程圖」，不叫速寫。

(2) 物品有大小：因為這是手繪，若要畫出一樣的大小，沒有人比電腦畫得還準。

(3) 反射來畫人：拿出鏡子或手機開自拍功能來照妖(不是畫照片喔)。

(4) 線也有輕重：什麼筆會畫出什麼線，什麼速度畫出什麼筆觸，什麼人都可以玩出屬於自己的線。

快意的意象線條，
讓二郎腿更有張力。

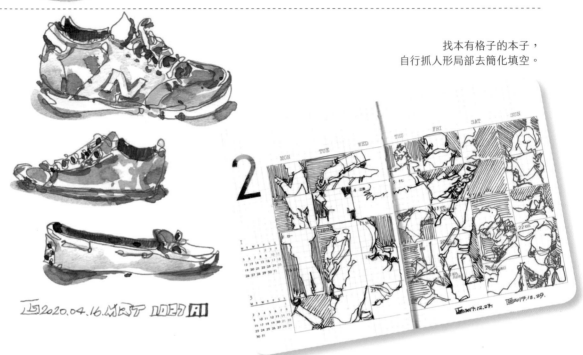

從鎖定單一物件的小品開始,除了累積數量,
也是建立信心的不二法門。

找本有格子的本子,
自行抓人形局部去簡化填空。

Golden

(1) 用小框框來練習一點透視:將實際尺寸縮小
到很小的範圍,主要是省略不必要的細節,
掌控整體空間的架構與透視原理,以延伸更
大圖幅的熟悉度。

(2) 物品以柱狀、球狀來練習:著重在單一形體
觀察,拆解出簡單的量體組成關係,以及將
物體簡單量體化的過程。

(3) 人體與姿態的簡筆深化練習:肢體動作要從
骨架上著手,一畫再畫,如爬樓梯一般循序
漸進。

Q11 我還沒畫完，乘客卻下車了？

老綿羊

　　有時我會故意玩一點遊戲，例如甲乘客的頭、乙乘客的身體、丙乘客的包包或是腿，這是一種有趣的小訓練，訓練如何隨機應變。

　　你可以尋找有類似動作的另一位來接續，也可以將未完成的地方空下來，新畫上一位乘客或是車票等小物。一個接一個，在同一個畫面裡，這種類似馬賽克拼貼的方式也是練習旅遊速寫的好方法。所以面對來來去去的乘客，不要過於急躁趕著運筆，讓自己平靜地畫，完成只屬於你的動速寫。

阿智

　　建議初學者可以利用過期的年曆本或回收紙當作練習的主要本子，這樣在沒畫完的情形下，不會覺得浪費了一張紙，失落感也不會太大，反而更能訓練出自信的線條，更能運用相同角度的對象去拼湊成一個圖像。

Golden

　　當下筆卻無法完整或完美地呈現時，不用急著翻頁，如果有另一位對得上相同角度，畫面即可延續。倘若無法「接圖面」也不用氣餒，可留待日後，也許會出現可入畫的人物，或是可以把它當成一次速寫練習。

組合式的配置圖面，
沒畫完的乘客都可以在圖紙上
跟其他人搭配。

這些乘客不一定都在
我圖上畫的位置，
衣著的搭配也可以隨機變化。

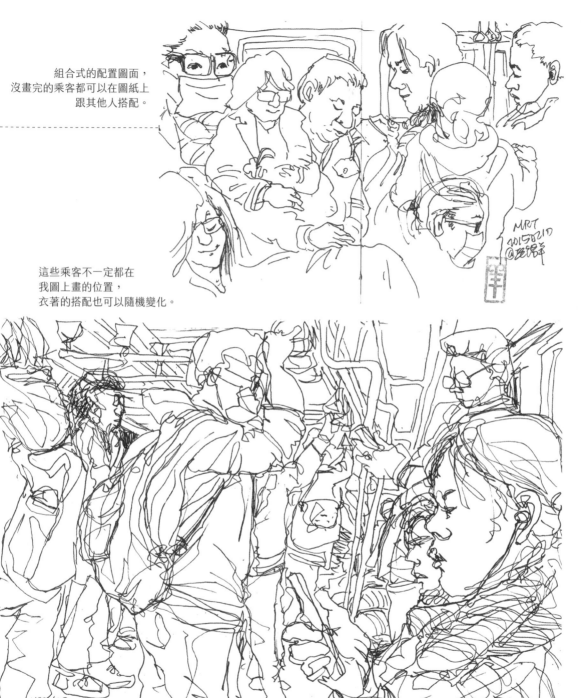

Q12 時間這麼短，來得及上色嗎？

老綿羊

我常是一枝水筆，內裝含墨的水，先大致抓現場光影，下車後再補上其他色彩，如果預估自己能全部上色完，那我就會當場完成。「預估」要靠平時大量練習才會比較準確。有一個技巧，就是不理會已畫的線條，不受線條邊界的影響，大膽先就現場該有的顏色全上到畫面上，一筆一色畫下去，沒上到顏色的小空白也不要回頭重複填滿。以抓取當下色彩為目的，不足的以後再調整，這樣會大幅增加現場完成的可能性。

阿智

單色上彩是一個不錯的選擇，在有線稿的情況下，填色於線條之間，利用單一的調性來強化對比表現，或染或重疊，呈現隨性的意象作品！個人喜好先上一次大面積的淺色調後，在水分未全乾前，於局部暗面加一次深一色階去染，最後在全乾或半乾狀態，點狀或線狀，或面狀地去調整對比關係，強化主次分明的圖面構成！

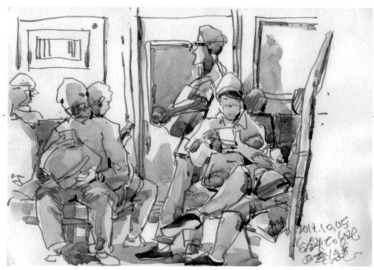

以抓取現場光影為目的。

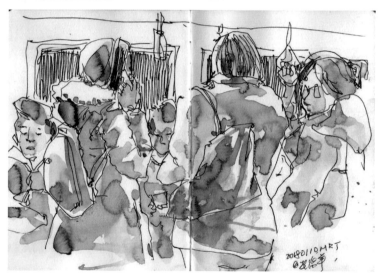

抓取當下色彩為目的。

Golden

　　動速寫都是搶時間而得來，當下會有衝動想一次完成，然而，現實還是要面對！考量安全以及眼前場景常稍縱即逝，先求多畫幾張墨線，返家再找空檔上色是我自己的慣性。現場上色建議在捷運、高鐵及自強號等震動相對穩定的交通工具上，且最好有座位較安全。事後上色可以在下車後，找個穩定舒適的地方，或是回到家再上色。

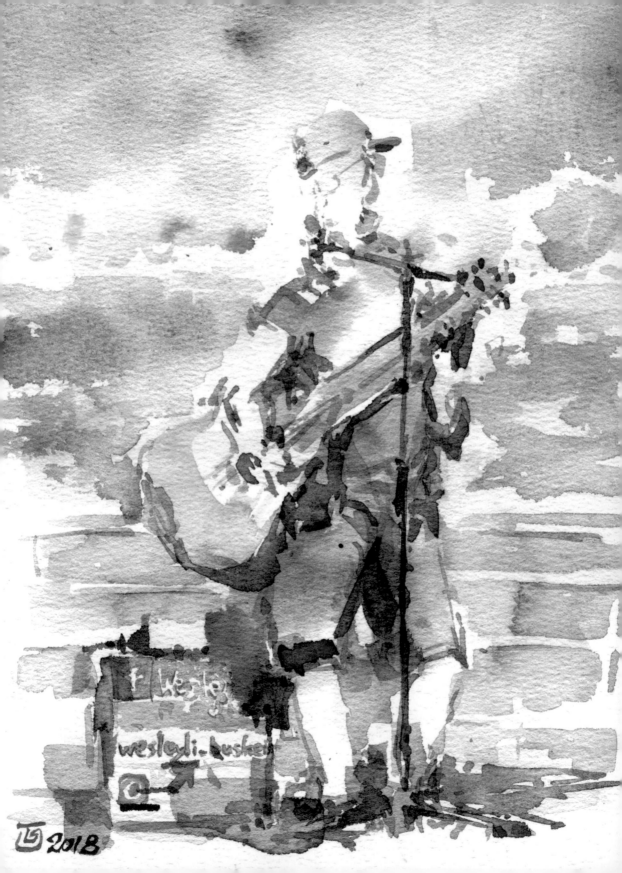

在了解動速寫的概念之後，就讓我們實際來進行吧！本單元帶你直接動筆練習，三位作者各示範一篇，每一篇都包含線稿過程及完成圖，附加步驟說明與小技巧，幫助你輕鬆上手！

主題示範

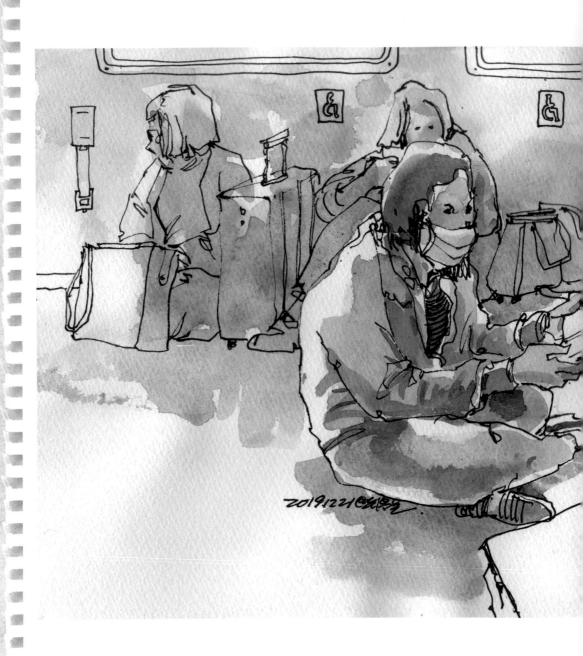

2019.12.21 안자영

火車上的
手部運動

■ 老綿羊

　　我每週為了授課會搭上往返台北新竹的自強號列車一到兩次，尤其是最後一節便於親子和行動不便者使用的車廂，沒太多人時，一般乘客就可以搭乘。因為這裡可以跟大家一起席地而坐，有一半空間沒有設置座椅，因而視野更寬廣，可畫些不同於普通車廂的景觀。

　　通常我會在台北到板橋間先只觀察，看看這些或坐或站的人大約會有哪些動作，幫助我判斷是否會畫到即將下車的短程旅客。雖然不是每次都正確，但都八九不離十。

　　本篇示範的這位小姐，其實跟後方幾位是一起的朋友，只不知為何她寧可坐走道中間，也不願和朋友同坐。由於我感覺她的心情似乎不甚愉快，判斷她不會有特別大動作來引起她朋友關注，而決定以她為主角。

step 01

先固定主角頭部的位置。
我不一定都是從眼睛開始
畫,通常依環境決定,哪裡
順手就從哪裡下筆。下筆前
先想像主角在紙上的大小,
較不易畫超過紙張,也好控
制主角跟周圍環境的比例。

step 02

也許是當天天氣冷,也可
能她正感冒,這位小姐戴著
口罩,我也特別多畫幾條線
來凸顯口罩的位置。

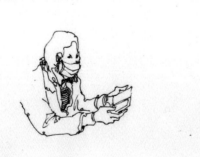

step 03

順著脖子處的衣服向下運
筆,注意要把從手肘到拿手
機的小臂彎曲角度畫正確,
這會影響最後手機的高度。
這部分畫好後,就可以慢慢
畫出手的姿勢細節。

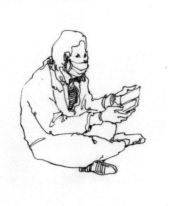

由於要表現出她是坐在地上，所以盤著的兩條腿要仔細描繪，盤腿的曲線尤其重要，要表現出自然安穩的狀態，盡量保持往水平方向運筆，且不能畫歪，不然畫面會呈現歪斜的感覺。

 step

完成了主角後，我本已簽了名、準備休息了，但總覺得主角孤零零的。所以再次拿筆把她的朋友也畫進來。由於主角已置中，右邊的朋友只好從腳開始起筆，定位出兩者間的距離，順勢往上，同樣是盤腿坐姿。

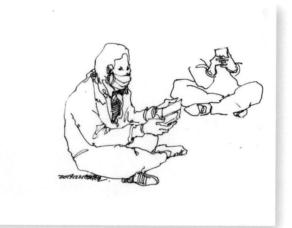

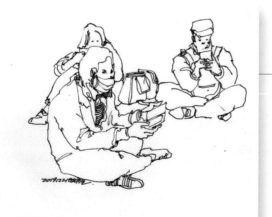

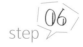 step

接著畫居中的第二位，直接安排在主角的後方，並加上放置在地上的提包，使主角與背景互相襯托，還能讓景深向後延伸。這個利用背景來凸顯空間的技巧，在車上速寫時常使用到。

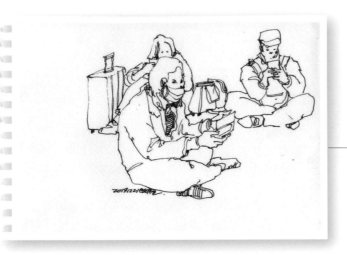

為讓接下來左邊這位乘客不會跟前一位太過擁擠，先加上一個行李箱來區隔，也讓背景更寬廣些。

左後方這位小姐，原本是在低頭看手機的，我畫的時候稍稍做了改變，讓她的眼神往外望去，使看畫的人有種想像往左延伸。這種改變需要隨機應變，這也正是速寫好玩的地方。

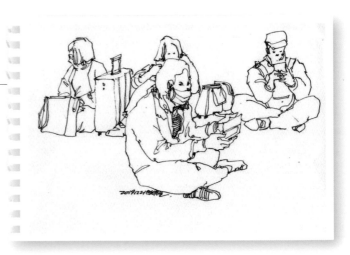

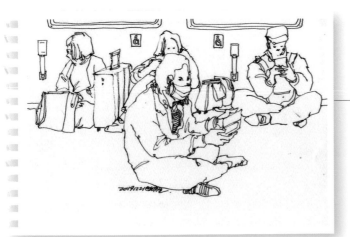

當所有人都畫好後，我決定將這車廂裡獨有的一些指示牌，以及安全帶扣環畫出來，讓所處環境更加明確，有別於普通車廂只有乘客和窗簾的背景。

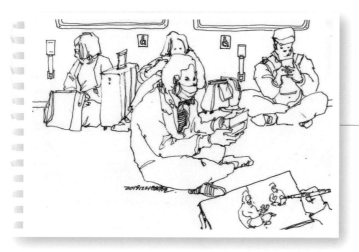

最後審視一遍，看看畫面中是否還需要妝點強化？在到站下車前，我終於忍不住將自己畫畫的手跟本子也一起入畫了。

在上色時，我想讓主角更凸出，所以完全照主角衣服真實的顏色來畫，上色也更仔細些。

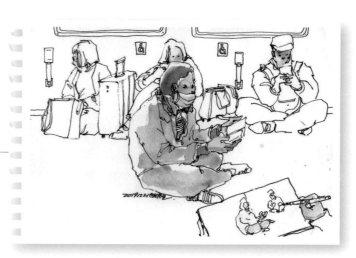

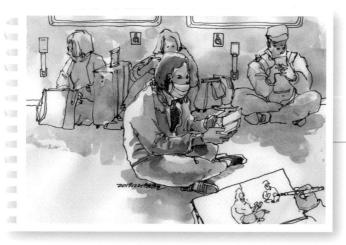

接著將其餘的乘客跟車廂環境，都使用同一色調來畫明暗就好，這樣主角就會很明顯了。

一筆十式的練功房

■阿智

以我平日通勤上班搭乘捷運的觀察，我的經驗是，起始站及終點站的視野最好，市區區段多半只能從狹縫中找些可填充的畫面，此外，在乘客快速轉換之下，迅速記寫也是練習的主要課題，因此，運用一筆帶過簡略的可能性，也變成我在動速寫時的特殊偏好，遊走在人與人交錯的遠近線條中，呈現身歷其境的臨場感受！

捷運車廂是我「一筆十式」(註1) 的練功房。我通常會坐在博愛座對面的位置，捕捉車廂門口兩側的乘客，或是站在我面前的近景乘客，以及中間立柱區域的乘客。日常所見的任何物件都是考驗觀察力與描繪速度的基礎練習，舉凡人體姿態動作的簡化、整體平面實虛視覺的構成……等，經由頻繁的練習，這些就會自然而然呈現在眼前！

註1：意指我練習一筆畫出空間場景的過程，從下筆的那一刻開始。

　首先要將圖面定位，我習慣一開始由畫面3/4以上的高度下筆。位於我目光左側，靠門邊綁馬尾的女乘客所處的中景位置，很容易被後面進來的乘客擋住，應先畫為快！將她的馬尾頭型大小完成後，即可定位整體畫面的高度比例。

step 02

　描繪中景人物的身型。著重在她上半身的肢體動作與衣物之間的前後細節，例如左手抓著衣物，撐起看手機的右手，以及帽T外套與背包背帶的輪廓等，讓描繪的物體獨自呈現完成的狀態。

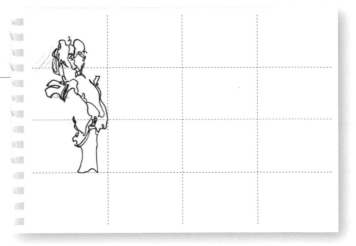

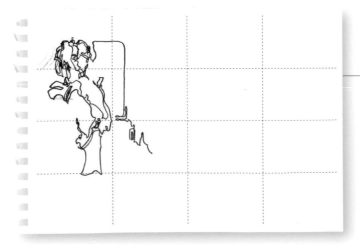

step 03

　繼續強化中景。在線條移動過程中，利用暗部的排線加重對比，可強化單一物體的景深(注意頭部線條)，另外，加上車廂門的開窗，透過空間位置元素讓人物貼近真實。

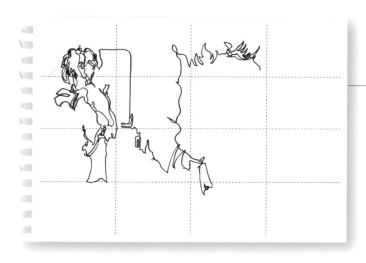

框架前景範圍。利用前景人物的右手肘引導線條至髮尾、下巴，直到另一隻手臂，一筆框架出整體前景物的肩膀範圍，以此定位各部位的相關位置，以及前、中、背景之間的透視比例。

step

將左手臂的輪廓至手肘暗部界面加重對比，帶出身型，同時描繪局部焦點——雙手握住手機的視線焦點，構成前後物體間的景深感。

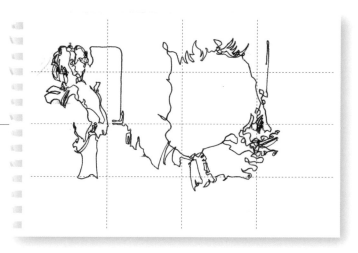

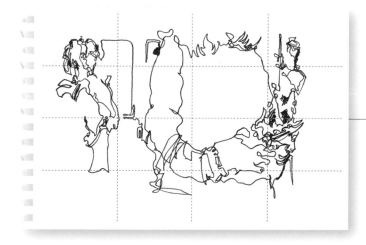

step

在前景近景右側界面，畫出中間立柱與乘客抓住握桿的肢體動作作為背景，並用塗黑的方式來處理遠景的對比深度。

step 07 再利用前景(右手臂)與背景的邊界,帶出藏身在後面的遠景乘客,繼續以塗黑處理遠景對比深度,讓畫面更加凸顯出輕重互應關係。

step 08 筆畫連回一開始描繪的馬尾女孩,增畫背包配件等的補充,使中景完成度更完整。

中景身為比例的參考位置,需強化其下半身的穩重感。筆畫再回到背景車廂門強化對比,續接前景人物的上半身衣物,帶往畫面的最右端。

當畫面上形成部分空白而失去平衡時,可增加同性質的人物,除了可豐富畫面,亦可增添空間氛圍。

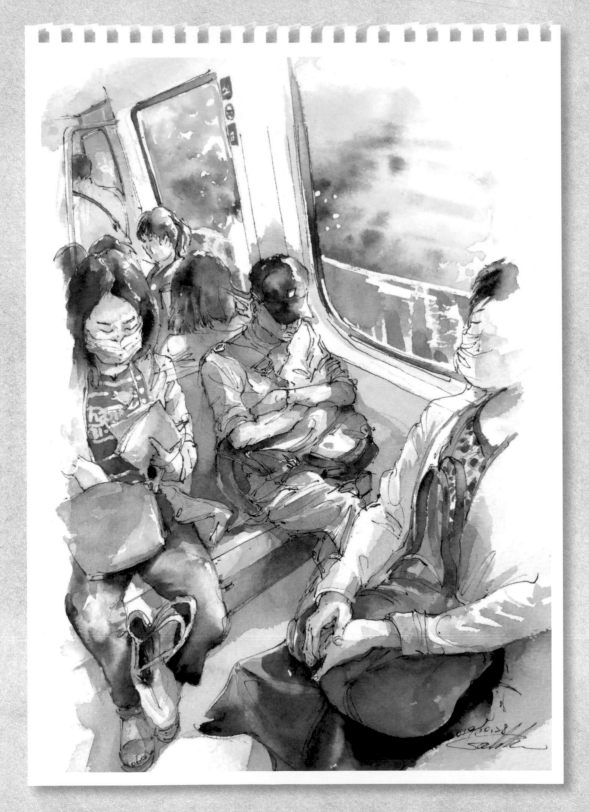

晨起的度咕

■ Golden

捷運上，一位乘客正在補眠，他將深色帽緣往下拉，硬生生地把早晨明耀的陽光擋在帽緣之外，增添些許神祕感，而他身旁的女乘客則恰恰相反，手裡忙到不行，一會兒拿出記事本，一會兒翻整包裡的物品，像在準備或落掉了什麼，兩位乘客形成強烈對比。尤其女乘客雙腳中間還夾著小提包，十分可愛。這簡單平凡的日常，卻是你我熟悉的生活片段，令我倍感溫馨。

step 01

首先找到消失點。畫動速寫時，通常不會有充足的時間與空間讓你拿一把尺慢慢測量，所以要練習直接目測觀察，找到消失點，並在紙上簡單做記號。畫面上有兩個消失點。以下兩個技巧提升你的空間感，幫助你找出正確比例。

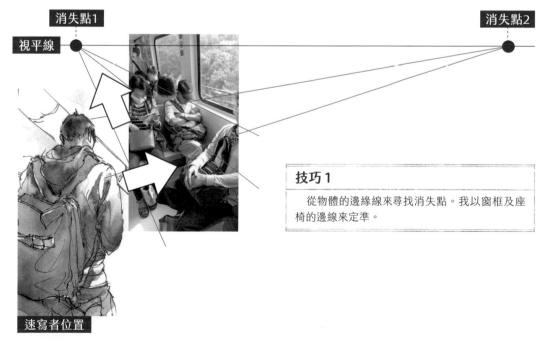

消失點1

視平線

消失點2

技巧 1

從物體的邊緣線來尋找消失點。我以窗框及座椅的邊線來定準。

速寫者位置

消失點1　　　　　　　　　　　　　　　　　　　　　消失點2

視平線

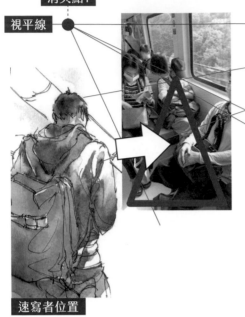

速寫者位置

(1)

(3)

(2)

(3)

(2)

step 02

　　找到消失點後，用指甲輕輕在紙上壓畫
出痕跡，作為記號，包括(1)消失點上的
線條、(2)座椅位置的消失線、(3)前景女
乘客與主角男乘客的約略位置，以免下筆
錯誤，一開始就畫出有違常理的空間感。
(為了便於判讀，此處以虛線標出記號線)

step 03

先從主要的人物落筆。我從男乘客配戴的深色帽子起筆。鉛筆線圓圈處是男乘客的頭部落點。

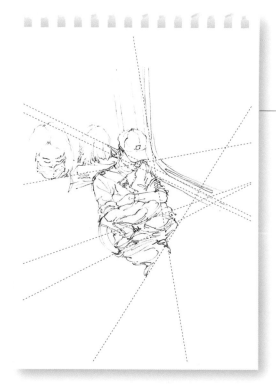

step 04

快速畫出主角的線稿大約八成,此時,其前後相關人物的距離是比例正確的關鍵。先畫出與主角背對而坐的女乘客,有助於掌握其他人物的遠近比例。接著畫一旁同座的女乘客,按照之前壓出的消失線記號,就能快速掌握人物比例,很快能畫到位。

技巧 3

可將主角背後的兩位乘客以及前景女乘客的位置,先點上「小黑點」,約略標示出人物的高度與位置。

按照座椅的透視線壓痕畫出椅子,並陸續完成所有乘客和背景。線稿只要塑形即可,不必求精細,現場若能完成80%,就已經很棒囉!若擔心時間來不及上色,可以先拍下照片,事後補上色時就有參考依據。

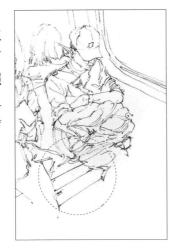

將車廂壁面先用留白膠預留亮點,為反光之處(有藍色的地方是留白膠),上色後,整體氛圍會更有意境。在亮面處畫上淡淡的暖色(水多一點,水彩明度約10～20%)。

畫出窗外景物因速度運動導致的視覺暫
留，方法是在水彩未乾前，以乾筆吸掉部
分的顏色，再橫掃出車外景物移動時的速
度感。

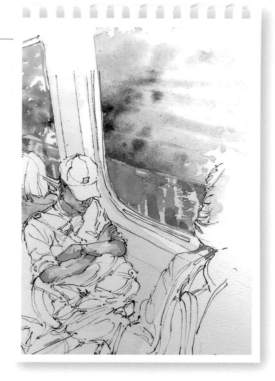

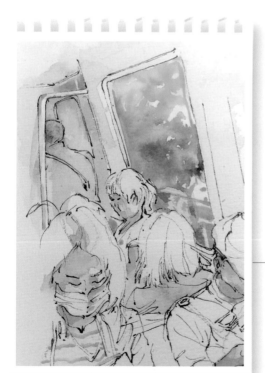

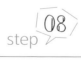
step

遠景靠近車門背對的男乘客，身後間隔
的安全玻璃顏色要加深，用顏色濃度來強
化景深，增加視覺效果。

車廂內會有兩種光源，一是車廂內的燈光，二是車窗外的陽光。前、中、後景的人物依據不同光線、比例和角度，都會有所差別，上色需特別注意用色濃度與肌理呈現，整體是從遠景往近景來畫。

前景人物的細節與層次會比較多、也比較明顯，除了選用明亮的色彩，也要更仔細畫出髮色、衣物的質地。

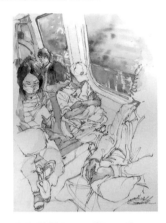

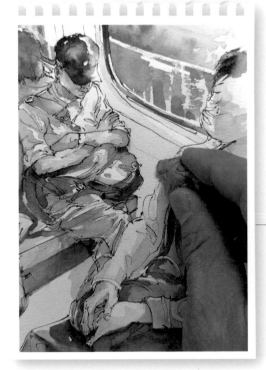

接著去掉留白膠，以手指頭、軟橡皮或豬皮膠輕輕擦拭，這時若發現較硬的白邊，就進行修飾。採圖時因時間有限，不會畫出每一樣物件，可等到用色的最後階段，再點綴、添加，例如乘客衣服上的花紋、行李、座椅、車窗邊的標示等。

step 11

加深陽光灑落在車廂內人物身上所凸顯出的陰影，讓畫面裡的光線烘托出人物的特色，使之更為鮮活。對景深、立體感也有加分效果，整體將兼具真實感與張力。

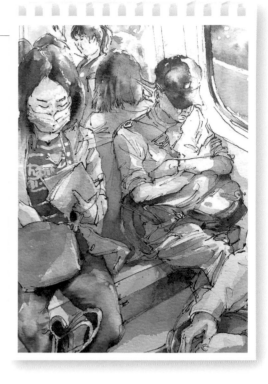

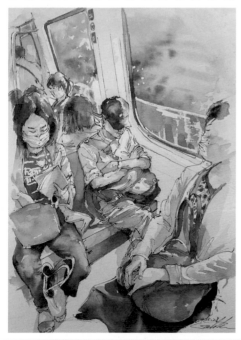

step 12

最後再檢查一次。上色時要留意，速寫過程中的鋼筆線是隨興的，不用刻意去除或用顏色遮掩，請讓原始的飄逸線條得以呈現，因為這就是動速寫的特色。

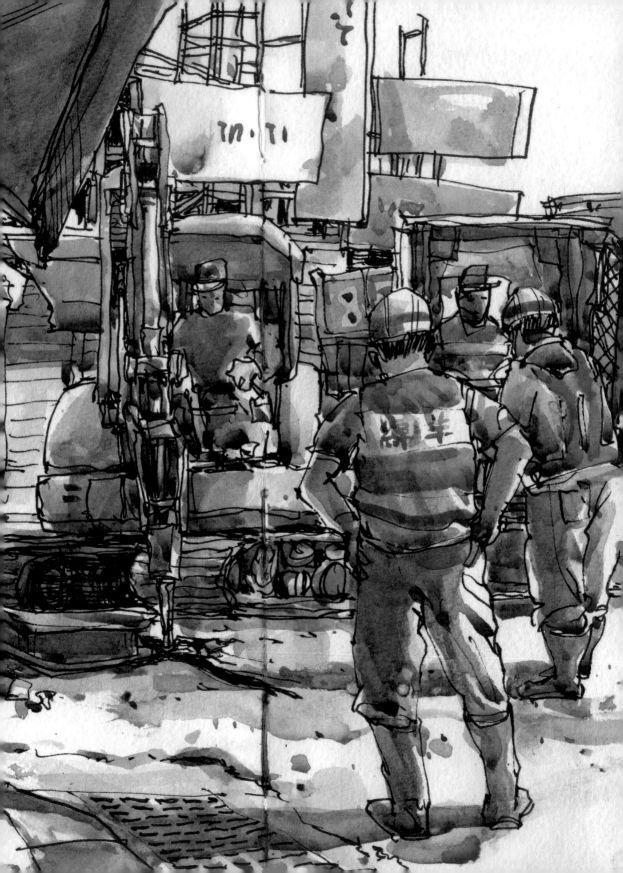

意外層出不窮，結局難以預見，真是讓人又愛又恨的動速寫！很有可能才剛落下一筆，原本屬意的目標人物就冷不防地消失或走出構圖框架之外……且由作者還原現場，看他們如何見招拆招，完成獨具個性的風格之作。

技法重點
解析

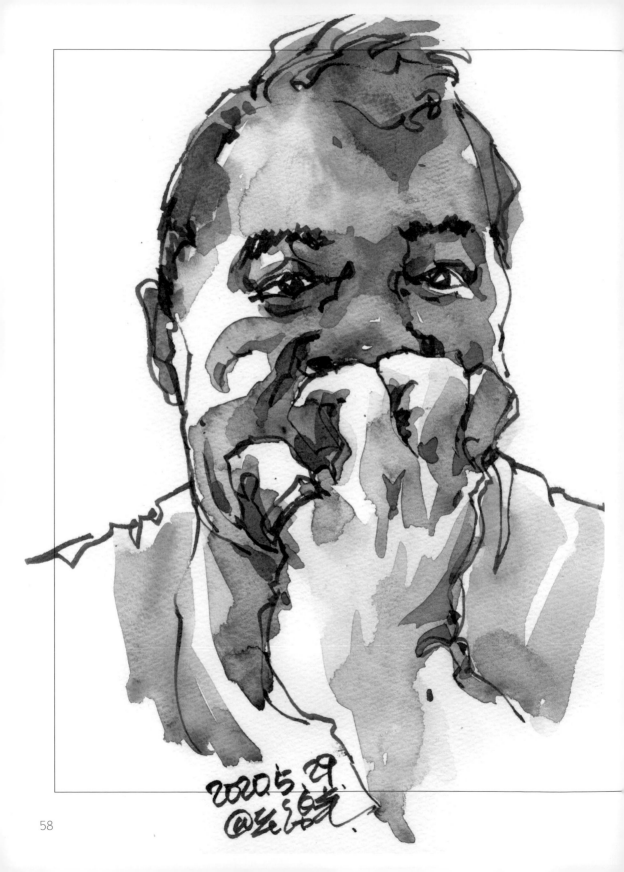

2020.5.29
@毛老师

老綿羊

觀察至上，抓住光影美感

我平時隨身都帶著兩種形式的速寫工具。

一種是八開的水彩本和大的調色盤，這個是平時寫生專用的；

另一種就是動速寫於交通工具上使用的，力求精簡便利，

小本的速寫本和手掌大的調色盤，加上水筆和攜帶型水彩筆。

這些工具不會額外造成多大的負擔，我都會隨身攜帶備用。

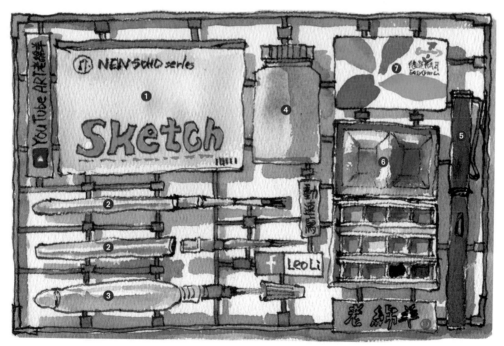

❶速寫本／❷攜帶型水彩筆(與一般寫生共用)／❸水筆(大丸)／❹小水瓶／❺書法鋼筆／
❻隨身調色盤(重搪瓷小)／❼悠遊卡

筆下的美麗瞬間

　　畫畫的時間哪裡來？每每在捷運、火車，或公車上動速寫時，看到能打著電腦、或正在化妝的型男美女，尤其佩服得五體投地。他們很清楚自己有多少時間及空間可做這些事，還要完全無懼旁人「欣賞」，到站前收拾好，從容地下車。這種時間就是金錢的態度真不簡單，真可頒發獎狀致敬！而我只是拿出紙筆描繪，和他們比起來，「時間」我充裕得多！

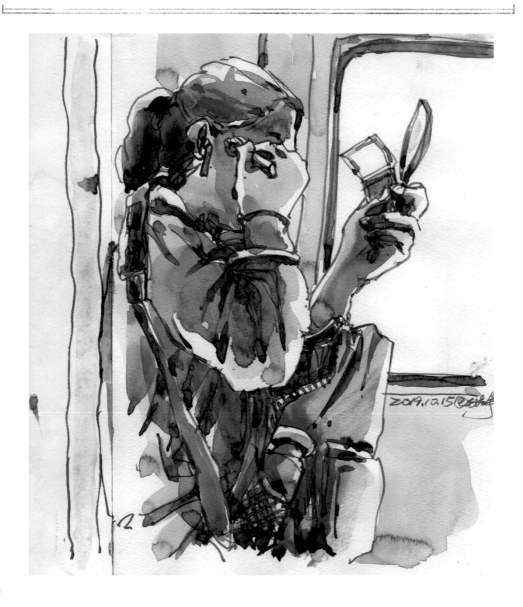

point 01 果斷下筆

擦粉的動作，下筆要快、狠、準。在這麼晃動的環境下，若沒有果斷的能力，就沒法畫出感人的畫面了！

point 02 展現動態感

手的位置跟角度必須好好觀察才能表現動態感。我特意將右手畫得提高些，形成右手上揚的狀態，且頭更往前傾，顯示出她正專注看著小鏡。

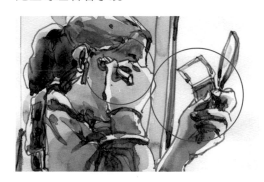

Golden 怎麼看

不論是在FB上或現場看，老綿羊豪放的線條與觀察力所呈現的背光部分與色彩，其意境總能讓觀賞者如臨現場，展現上班前分秒必爭的過程。

point 03 光影的分布

為了表現車廂由外而內的光源，在人身上繪成側光，也跟車窗呼應。我常利用光線的分布來創造畫面的戲劇性，畫面也會更加有趣。

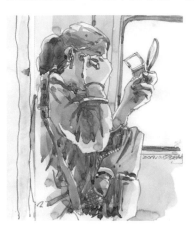

point 04 畫面的合理性

後方的玻璃隔屏和不銹鋼支柱是她一系列動作的穩固靠山，加上特意讓車門窗更靠近持小鏡的手，而持鏡的手有點向內的角度，表示她利用手肘頂著車門保持固定，畫面就顯得更合理。

兄弟倆的獨處時間

　　弟弟阿通在大陸工作已有十多年，每年見面機會不多，除過年外，有時就那麼一、兩次短暫碰面，同車的機會更是少。這次回來他載我一同去橫山掃墓，通常這也是我們倆講古的時間。小時候家裡不富裕，我和他高中都是半工半讀，每天一起騎摩托車上班，一起下班趕夜校上課，總是形影不離，感情也特別要好。這難得的時刻，當然要畫上一張！

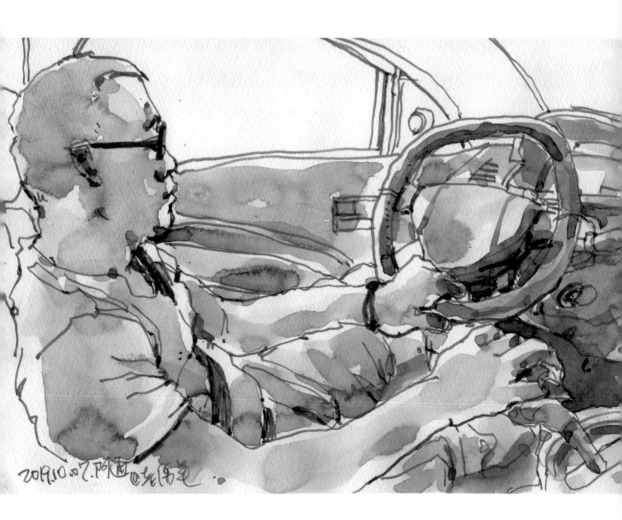

2019.10.07.阿通@光復光

point 01 變形置入

阿通開車習慣將駕駛座調得很斜，感覺像坐沙發一樣舒服，所以駕駛座的背靠跟方向盤整個都要入畫，此時物件必須要略略誇張變形才進得了畫面。

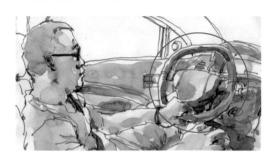

point 02 展現輕鬆

一手扶方向盤，一手排檔桿，手部都是呈現放鬆的狀態，所以將手臂向下垂的角度畫下來一點，來表現手的輕鬆。

Golden 怎麼看

在一般轎車裡進行速寫是種挑戰，得適應過彎多、車體持續顫動的環境。而看到家人成為筆下主角，以及那種「捨我其誰」的衝動與感情，尤其是經過患難的兄弟情誼，令人好生羨慕！

point 03 積色凸顯光影

光影一直是表現畫面最好的方式，上色時特意沒有將顏色塗布均勻，留下一些積色的地方，這積色就是光影的暗面跟跳動，也是行車間車內的流動光影。

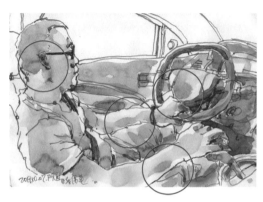

point 04 強調主角特質

最最最重要的，阿通的額頭高，這個，我就一定會畫出來，而且可以畫得直直平平的，哈哈哈！

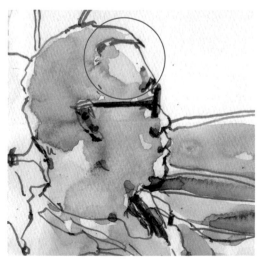

63

車廂上的人生對比

　　自強號的親子車廂有一塊空間可以停放嬰兒車或輪椅，在這車廂內，情侶通常席地而坐，坐時往往肢體動作比較多；單人的男乘客通常不是在聽音樂就是在看片；獨行的女乘客則是補眠追劇都有，人生百景在此展演。

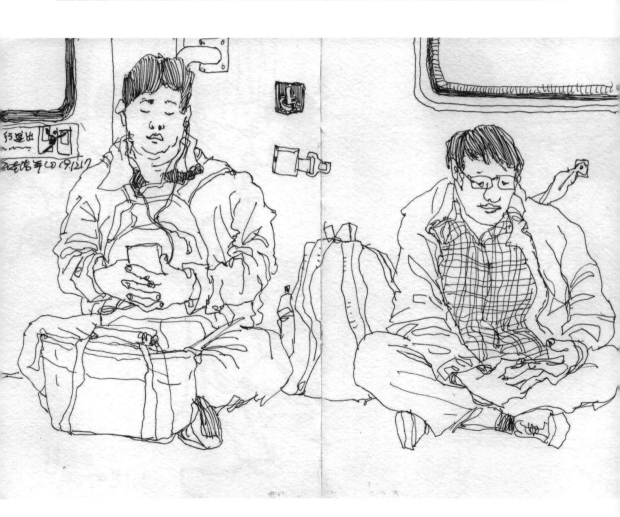

point 01 自在擺放

右邊席地而坐的男士正在辦公，感覺是科技男，不時講電話說些我聽不懂的語言，給人游刃有餘的感覺，所以強調手臂自然下垂靠在大腿上的自在感。

point 03 描繪拘謹坐姿

也許是地上坐久了，左男不時拉直背扭動舒展，但雙腿仍保持盤腿姿勢懶得調整。於是畫出下半身盤腿穩坐、上半身直立起背部的樣子，來表現他的不自在。

point 02 創造空間感

左邊的男生電影看累了，握著手機閉眼休息，他和科技男兩人中間留有一個背包的距離，我把背包畫得靠近科技男的側背後，讓彼此互留些許空間。

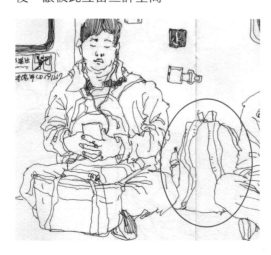

point 04 創造反差

相對於左男的扭動，科技男顯得一派輕鬆。所以畫他時，有點往前彎的身體就要畫出來，讓他在畫面的狀態可以對比左男，畫面就會出現有趣的反差。

阿智怎麼看

這件作品透過肢體動作及表情，細膩地帶出左邊乘客的拘謹扭捏，對比右邊乘客的隨性自在，更透過配件占據畫面的範圍比例，來強化雙方的領域性。

小寐片刻

　　想練習動速寫人像時，區間車是除了捷運外一個不錯的選擇，因為區間車的車廂座位是面對面或兩兩一排，不同於其他單一方向的車種，有更多角度可以選擇。單是休息睡覺的模樣，就有很多可以練習，如安穩閉眼、歪頭打呼……等，只要鎖定目標，通常可以悠哉地畫完。

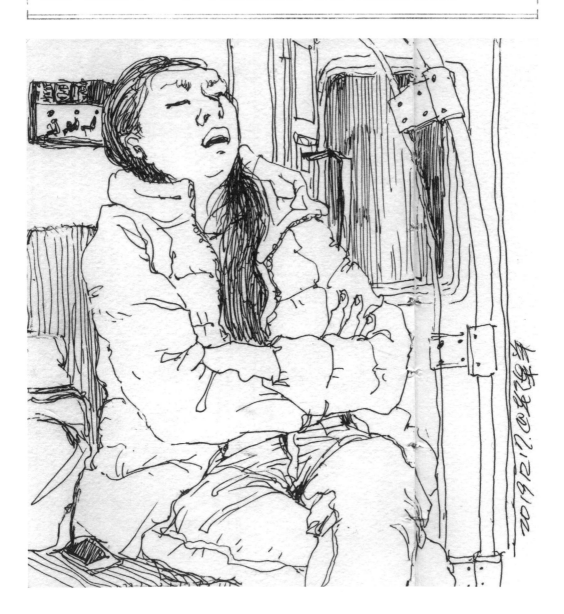

point 01 強調臉部表情

這位女乘客頭後仰嘴微開，仔細觀察後發現她的眉頭略皺，睡得並不安穩。所以我畫的時候，將眉頭弧度往鼻根集中一些強化。

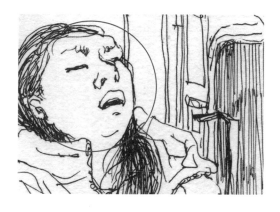

point 02 交叉雙手

交叉的雙手看上去像是正在使力，讓我感覺她有些緊張。我也將手指畫成朝上的方向，以此表現緊張感。

point 03 不安定的狀態

畫出手機和包包直接放在旁邊椅子上的狀態，強化不安穩、保持警戒的現況。

point 04 交代環境

給需要的人乘坐的「博愛座」。特地畫出博愛座牌子，交代主角所處的環境。

阿智怎麼看

列車上，博愛座通常是取景的首選之位。這位女乘客不避諱地仰嘴微張、重要物品外放，以及臉部眉頭的神情，說真的，她真的需要好好休息充電一下。

車廂中的主觀亮點

　　一直都對身材較圓廣的女生很有好感，感覺是個健康寶寶！本篇主角倚在捷運行李架上，由於身材體積較大，旁邊已經沒什麼位置可再供他人倚立，一位阿伯索性側身倚在角落。在她旁邊，每個人都顯得瘦小許多，跟我一樣，朋友們跟我在一起時，大家都是模特兒身材！

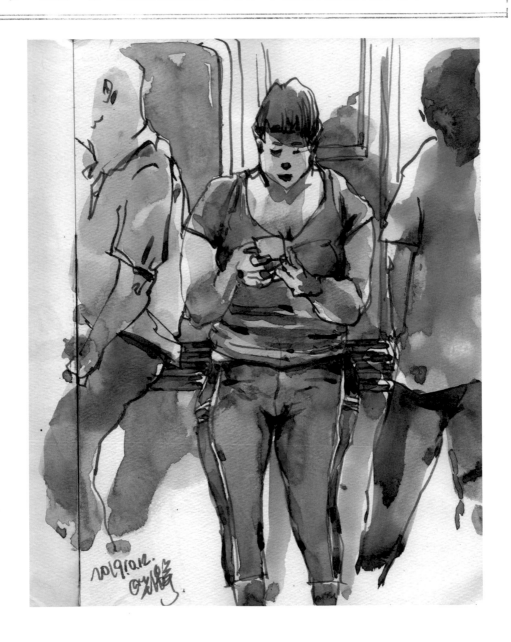

point 01 上半身的重點

畫女子上半身時，投射了自己的喜好，畫得更有分量，表現了「豐腴」的體態。

point 03 修飾身材比例

小腿的再修飾，讓小腿跟上半身產生對比，顯出身體圓廣。

point 02 強化重量感

臀部倚靠行李架顯現出向後延伸的重量感，略略歪斜更強化了這個感覺。

Golden 怎麼看

這畫面有點違規……我指的是坐在行李架上，而不是老綿羊的真實身材體現。能捕捉到此人物形體實屬不易，更何況呈現出向後靠在行李架上的細微動作，觀察入微。

point 04 角落的阿伯

位於側邊的阿伯身影只出現一半，表達占據較少位置的角落想法。

下班尖峰時刻

　　下班如果沒有走路回家，我就會搭捷運紅線轉綠線回去。由於人多，畫面裡人物的前後高低和焦點取捨考驗也較多，建議偶爾挑上下班時間來練習，累積的收穫會不少。捷運上站著或坐著發呆看手機的最多，動作比較單一，畫起來其實不複雜，難度也較低。

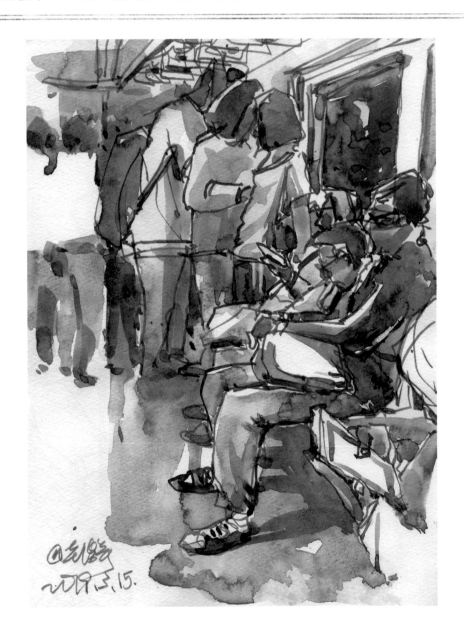

point 01 疲憊的坐姿

畫面前的兩位男乘客已經閉眼休息，第二位男士甚至整個背跟著座椅彎曲滑了下來，所以將他的頭畫得較為低些。因為先前還有一群學生，所以沒畫出他的腳。

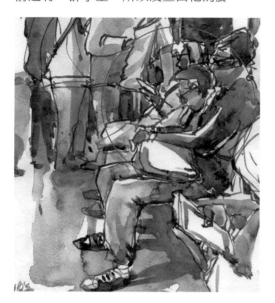

point 02 臉朝向彼此

穿著體育服的兩位學生開心聊著天，臉互相朝向彼此，最容易表現談話的狀態。

point 03 主題外的人物

後方加上面朝窗外站立的人，顯示車廂門的位置，以隱喻的方式表達主題以外的人事物。

point 04 車廂的深度

車窗外畫成深色，表明捷運正在地下隧道行駛的狀態，還有畫面最內的地方同樣用深色。我想將車廂的深度畫出來，畫很多人和深色底是最快的。

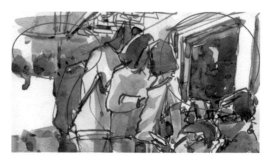

Golden 怎麼看

要畫出一節車廂50%以上的人物是一種挑戰！將乘客肢體動作化為一幅構圖，現場應變很是刺激，而老綿羊還能將用色一氣呵成，更是高超功力的展現。

慵懶與專注

　　自強號親子車廂的座位分得很開，一家子一上車，兩位小朋友很主動地留下座位給母親，並各自坐在左右邊地板上玩著手機。兩位小朋友夠聰明，母親有位子坐就會想好好休息，不會阻擾他們打電動了。父親倚著鐵欄杆，看著他們，完全沒有想阻止的意思，偶爾還回答小朋友對於關卡的問題。男女性對待玩遊戲這件事，真的很不同！

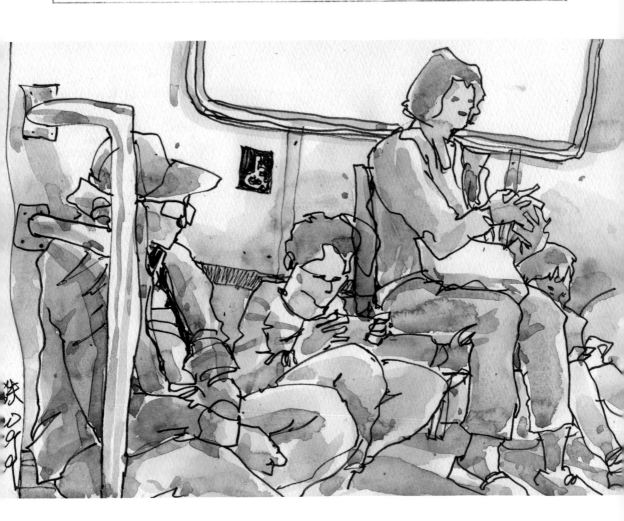

point 01　疲憊的手臂

母親看了一下訊息，就開始休息了。盡量畫出慵懶的狀態，手臂往下，只有小手臂勉強拿起手機看一下。

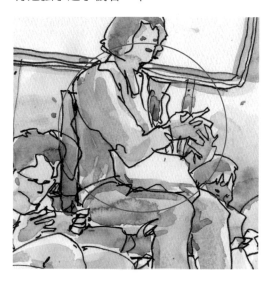

point 02　手機貼臉

兩位小朋友專心於手機的樣子要表現出來。手機快要貼到臉上，顯示很專心。

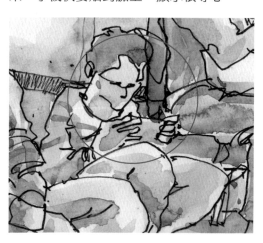

point 03　強調手的動作

另一側的小孩雖然被母親的腳擋住大半，但手的動作還是盡量要畫出來。

point 04　放鬆斜倚

父親邊休息邊注意著小朋友，傾斜倚靠的頭最能表現父親的放鬆狀態。

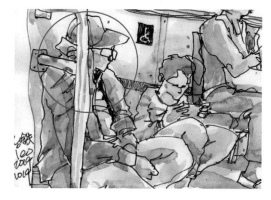

阿智怎麼看

他們顯然經常坐這班車，無座位的應對方式、各自關注與參與行為間，與他們同樣家庭人口結構的我，似乎也會是這個樣，差別只在我是在一旁速寫這一家人！

醉了

　　發現手拿水果酒瓶罐，熟睡中的年輕人。他睡得很熟很熟，且一人跨坐了兩個位子，應該說是四個，因為他附近的旅客寧可站著也不願坐在他旁邊。我心中的小劇場又直覺上演主角借酒澆愁的失戀戲碼。中途列車長來查票，並特別詢問他。我坐得遠，沒有聽到他們說了什麼，不過列車長離開後，他把背包放在腿上讓出個位子來，然後繼續進入夢鄉。

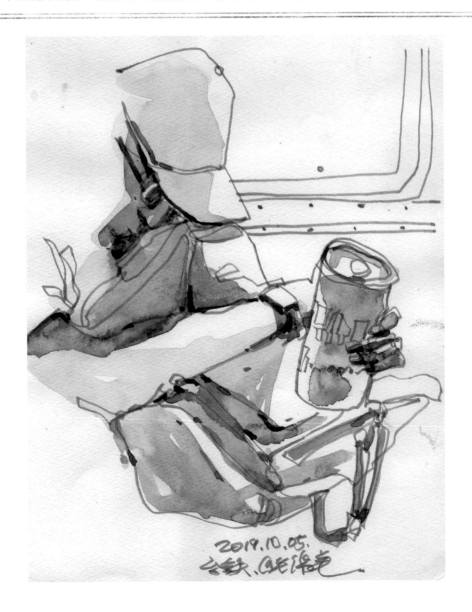

2019.10.05.

point 01 低帽簷展現蕭索

他的頭低垂靠著肩膀睡覺，帽子壓得低低的，帽簷下的臉龐看不太清楚，因此只需約略帶過，以其姿勢為主。

point 02 瓶罐成主角

雖說感覺他在熟睡，酒瓶罐卻還是拿得很穩！把酒瓶罐畫得比正常大一些，使水果酒成為主角。

阿智怎麼看

醉醺醺的乘客在白天確實少見，特別是還把酒握在手中！窗外強光打來更顯突兀，人體蜷曲的留白與酒罐的放大表現，不難發現老綿羊也想來一杯！

point 03 擠壓的背包

被要求放在腿上的大背包比年輕人上半身還寬、還大，像極了黃埔大背包，只是顏色不是常見的綠色。此時放在腿上當睡覺的支撐，要畫出被擠壓的感覺。

point 04 統一影子方向

蜷曲的姿態在車窗光影下更顯孤寂，影子的方向要統一，並讓影子邊緣線清晰。

等待的月台

　　跟朋友約在台電大樓捷運站，我刻意提早半小時先到站內，想畫乘客在等車的月台。之前很少在月台內畫畫，因爲我在中山站有過被規勸的經驗，不知道這邊會不會也發生相同的狀況？坐在手扶梯側面下方的座位上，車班來來去去，常常前面一、兩個人畫好，車就來了，只好再等下一列排隊的人排好繼續畫，很有趣，像是自己接龍玩遊戲。

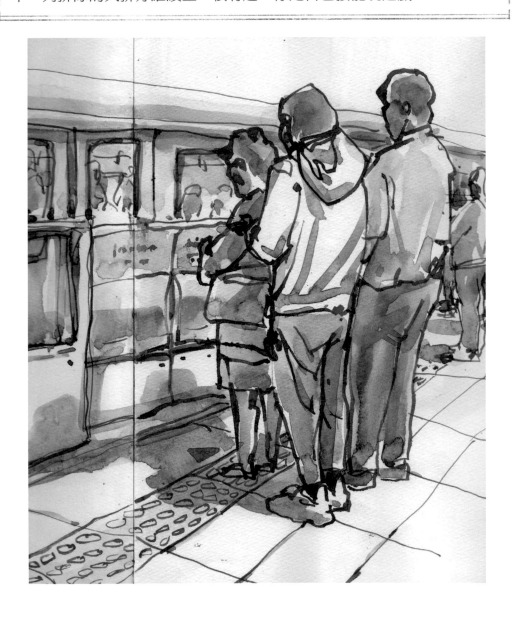

point 01 捕捉類似人物

這三位不是同時在這邊等車,有著時間差。常常現場沒辦法順暢地接續時,可以利用旁邊的人來填補,不用拘泥一定要跟現場完全相同。

point 02 符合現實狀況

車廂開門的中心線不要跟排隊的人對齊,因為台北捷運是實施先下後上,中間必須留出走道,排隊會在左右。

point 03 場景細節要畫

地板的凸點地磚要畫,還有那個三角箭頭也要一併畫出來。

point 04 遠景也有意義

記得遠景加上一兩個人,可以代表一節一節車廂的開門位置。

Golden 怎麼看

把握時間隨時隨地「凝結」旅程所見。繁忙、等待的過往片段,老綿羊運用接「畫」的小技巧讓平常的題材也能展現出美感。

巧遇粉絲

　　捷運上，一位小姐走到我的前方，她的手機螢幕顯示「速寫台北」臉書社團的畫面，對著我說：「一上車就看到你像是在速寫，我也喜歡畫畫，但初學還不敢在車上動筆。你很厲害耶！你看，這是不是你貼的作品？」「好厲害，這樣也能認出我來，還找到我的作品！」她回：「我有追蹤你的FB，常常看到你貼，所以很好找。」我是不是太多產了？作品好容易找啊！(笑)

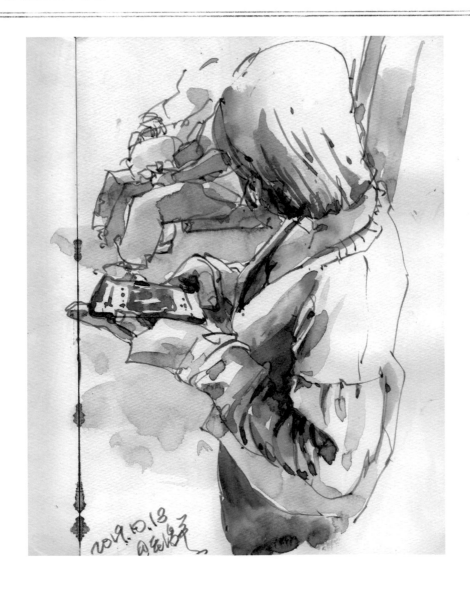

point 01 加大手機

加大的手機上展現她剛剛蒐尋到的我的速寫作品。好奇妙的感覺。

point 02 遮掩臉龐

她說我可以畫她，但不可以畫臉，因為每次臉都被畫得好醜，我只好將她已經很短的頭髮再畫長一點，遮住半邊的臉龐。

Golden 怎麼看

入畫的對象這麼巧竟然是自己的粉絲！圖中讓襯景的其他乘客曝光，就能顯出乘坐車廂內的空間感。目標人物左側的背光處更襯托出人物的立體感，非常到位。

point 03 優雅身形

強化她女性的上半圍來展現她的好身材。她說話快又清晰，應對反應佳，反而是我有點追不上她發問的速度，常常回答慢半拍。

point 04 加深遠景

特意將後方座位的乘客也畫進來，將視點拉高，景深拉遠，使她看起來不顯得過於嬌小。

公車內的視角

　　自從開始走路上下班，就很少有機會坐公車了。以前常搭公車，上班時間從萬華到臺灣科技大學站這段乘客很多，必須一上車就走到最後面。通常中途臺灣大學站會有一些人下車，就有機會從最後排看向整個車廂，我在公車速寫的畫面，大多呈現這樣的角度。

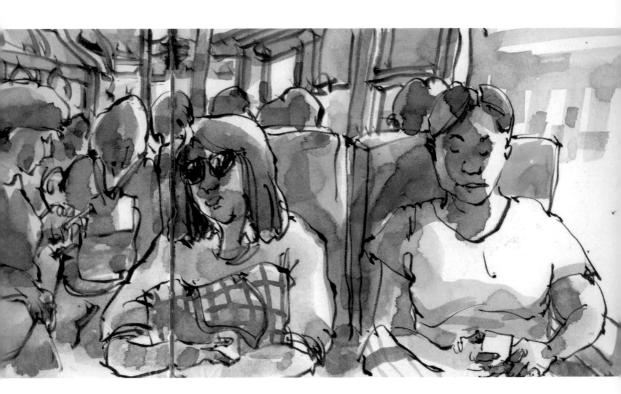

point 01 頭偏內向

鄰家阿嬤跟上班OL同個座位，因為窗外光線刺眼，頭的方向要畫出偏內的轉向。

point 02 墨鏡掩蓋細節

這個墨鏡是我自己畫上去的，因為我不想畫眼睛的部分，墨鏡省了我很多事。

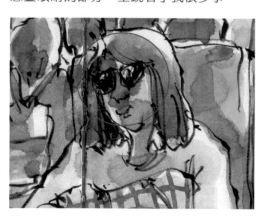

point 03 背景畫上人群

記得走道上要多畫幾個人，擁擠的狀態都靠這些人來呈現了。

point 04 車窗顯現環境

車廂窗戶不要省，一定要畫，而且要向畫面內部延伸，再加畫人物的頭髮，整個車廂環境就能交代清楚了。

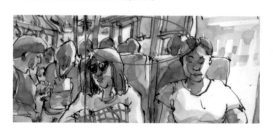

阿智怎麼看

長時間的觀察，對行為動向的掌握度，以及畫面的細節取拾，確實讓不常坐公車的人有參考的依據。但繪圖需建構在不易暈車的體質上才行！

海外出差隨筆

　　因為工作關係，常常需要出差國外。這次是為了海南某個項目(專案)的探勘，我陪同台灣業主一起去海南基地開會提案。我已習慣一有機會就拿出紙筆速寫記錄，不論是在候機時或飛機上，業主也滿習慣了有這麼一個會用畫畫記下會議紀錄的設計師一路相隨。

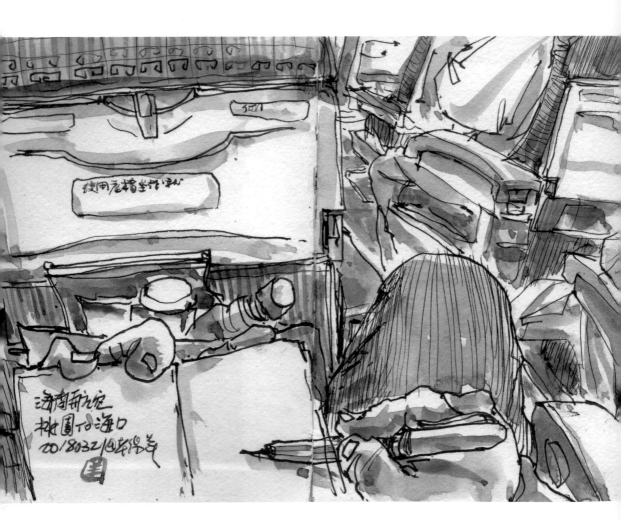

point 01 加入速寫本

把座位狀況畫進畫面，連同速寫工具和本子一起入畫，讓看畫的人有身歷其境的臨場感。

point 02 與鄰座的距離

海南航空機位較小，走道也不寬，互相坐得很近。在畫隔壁排座位時，要注意不要畫得離腳太遠。

point 03 凸出走道的困境

座位小，我的右腿都快伸出走道了！為了表現座位小，畫的時候，我讓我的右大腿角度往右邊傾斜多一點。

point 04 無緣的托盤

前方座位的餐具托盤根本沒有打開的機會，畫出瓶水和點心小包。

阿智怎麼看

真是難得的出差速寫經驗，方寸之地的一種再現。不論手握速寫本與前方椅背之間，或拉遠到隔著走道的同機乘客，都顯示了現場的擁擠感。

快速適應

　　海南出差，大陸方業主派師傅(司機)到機場接我們，準備轉往白石嶺基地現場。同行的台灣業主累到一坐下就睡著了，睡姿調整到與座位融合一起，很厲害的環境適應能力！他說前一天公司有餐會，喝了不少，還處於宿醉狀態。這種再累都要撐著出差的精神，真辛苦！

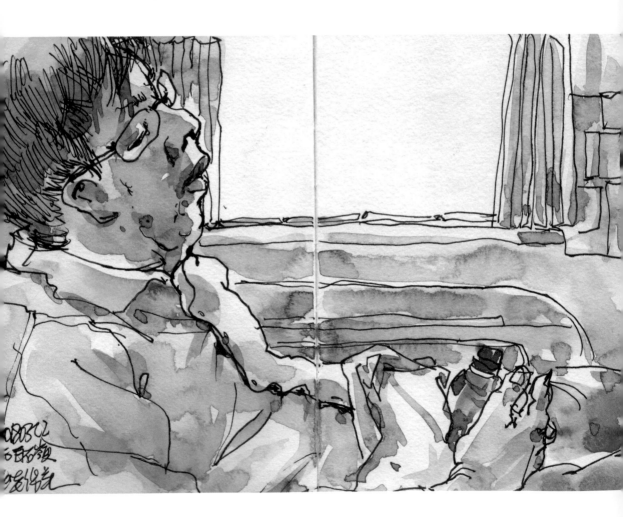

point 01 疲累的睡姿

只要頭一枕好，迅速就能進入睡眠狀態。嘴畫成微開，頭畫得稍微後仰，將勞累表達得更清楚。

point 02 彎曲的身體

車上只有我們和師傅，所以身體再癱軟一點也沒關係，自在點！我刻意將身體彎曲的角度畫得更彎一些，因為想呈現人體癱在椅子上的樣子。

point 03 紅色的瓶蓋

剛一上車，師傅非常客氣地給每人發了瓶礦泉水，並囑咐說：水很多，公司自己生產，不夠的話，後車廂還有！紅色的瓶蓋很是特別，所以就畫出拿在手上的樣子。

point 04 車內環境特徵

商務車都比較大，後座大多可以面對面坐，方便車上會議。另外車窗都會加裝窗簾，幾次出差大陸，發現他們還滿喜歡湖水綠的窗簾。

阿智怎麼看

把握出差轉車時的休息時間是十分重要的事，尤其在經過擁擠的空中運輸之後。但身為速寫人士，此刻卻無法抗拒地提筆記錄，寧可犧牲一些休息時間，隨後才與座位融為一體！

台灣黑熊

　　搭台鐵最容易遇到台灣黑熊，自強號的椅套上就有認真宣傳台灣旅遊的黑熊，我看過正面可愛的黑熊，也看過屁股面對乘客的調皮版，常常不知道今天會遇到哪一種，聽說還有一個側面的版本，我倒是從來沒見過。這次上車面對一整排熊屁股，屁股上還有小小的愛心，黃色的底，黑色的身體，配色很醒目！

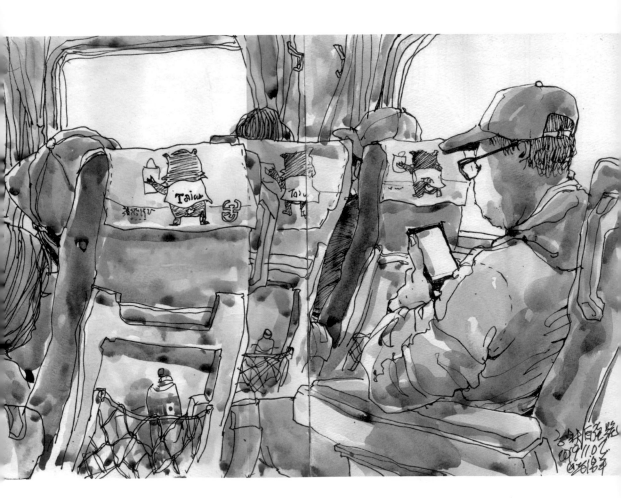

point 01 黑熊洗頭

多畫幾個黑熊跟前方乘客露出的頭部在一起的畫面,感覺很有趣,好像黑熊正幫乘客洗頭呢!

point 02 表現景深

如不看手機,就得面對熊熊屁屁了!前排與再前一排的椅枕頭套都要畫出來,較能表現景深。

小技巧

在畫布料時,不要將線條畫得太直、太硬,可以用扭動的、微彎的曲線來呈現布料的感覺,凸顯出柔軟的質感。

point 03 台鐵識別標誌

台鐵的企業識別標誌是一個鐵軌的斷面,直接表達乘客乘坐的交通工具為何。

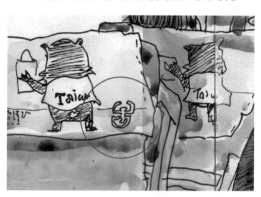

point 04 車廂的代表物

要把對號車廂有的車窗簾畫出來,讓整體環境不同於一般的區間車。

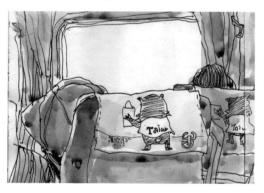

Golden 怎麼看

靠審美觀,一枝筆就將眼前看見的「景色」入畫,更重要的是將之化為動速寫。座椅枕頭套上的圖案代替人物,轉化為趣味性主角,讓我也不再小看座椅頭枕套。

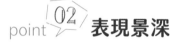

是印象不是具象

　　我在速寫對面北上的第四月台，起筆沒多久就預測到畫面會很空，於是往後找到月台上坐著的乘客，再轉身，看到後方另一輛進站的列車和另一鐵軌上停靠的列車尾節車廂，適度安排構圖後，再搬進垃圾桶作為左邊圖面的結尾，最後把第四月台的牌子從電梯口搬過來掛上。

point 01 搬移景物

這幅作品真是憑印象組合！為了畫面的精采需求，可以把周邊看到的景物或是人物搬移進來。

point 02 適度安排構圖

為了讓畫面的右邊有個結尾，將另一軌道上的區間車畫入，讓右側畫面完整。

point 03 平衡畫面

這柱子像是哈利波特的九又四分之三月台柱子，因為在它前面的都是假象，根本不存在！柱子平衡了畫面，讓右邊不會因為車廂太重而傾斜，所以一定要畫出來。

point 04 標示月台位置

將第幾月台的標示畫大一點來顯示所在位置。接著處理明暗調性。

阿智怎麼看

利用移形換位與乾坤大挪移，把此地的空間印象重現於畫面層次之中，轉化具象印象到意象！除盡顯速寫的自由特性外，更考驗平時基礎練習累積的功力。

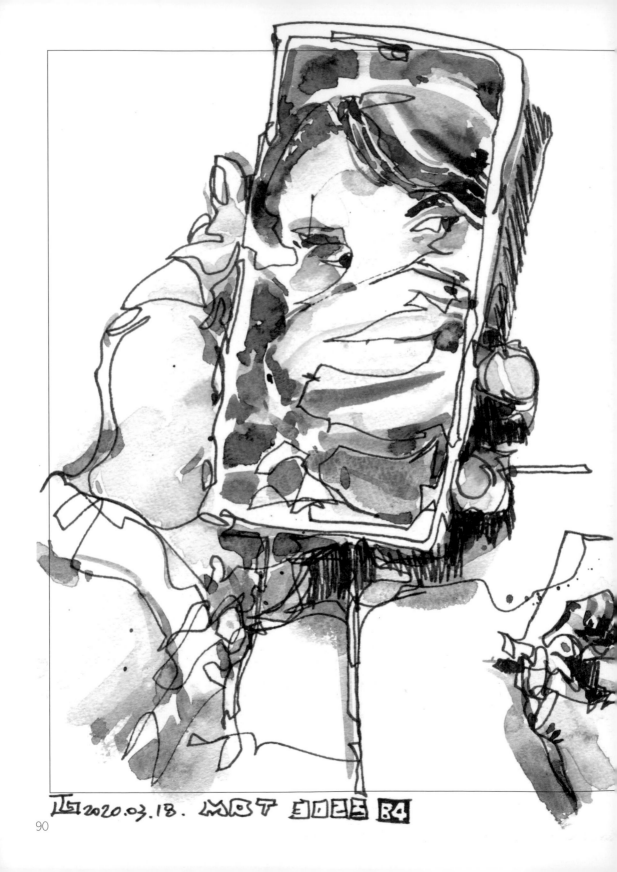

正 2020.03.18. MBT 3035 B4

阿智

一筆瞬間，捷運上的線條進行式

速寫本、筆及水彩，這三項工具，幾乎是速寫人出門前必檢查的項目。

一般而言，上下班通勤模式之下，一組簡易的工具是必備的。

可上線稿的圓珠筆或鋼筆，口袋裡放一兩枝，

搭配 B4 對切成的 B5 速寫本，攜帶方便又不占空間。

換到午休模式，就再加上水彩盒、小水瓶與便攜式水彩筆或水筆，

也有時候在捷運上，我會不打線稿，直接用水筆上彩來速寫。

背包中準備的速寫工具，至少會有兩組以上彈性替換著。

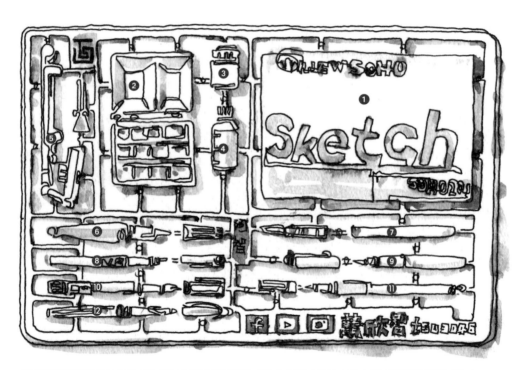

❶速寫本(SOHO 201 B4)／❷迷你水彩盒(重搪瓷)／❸小水瓶／❹防水墨水瓶／❺手機架(吸盤)／
❻自來水筆(飛龍牌中丸)／❼水彩筆(華虹旅行便攜式)／❽鋼珠筆(百樂VS)／❾墨筆(飛龍牌)／
❿鋼筆(三文堂ECO B尖)／⓫墨筆(日本吳竹)／⓬圓珠筆(三菱)

畫就在眼前

　　這位身穿寬鬆外套、圍著圍巾的女乘客，在上班人潮不斷湧入下，被擠向我面前的立桿站定，我觀察她未曾有大動作的移動，又具備了多樣物件及元素可入畫，而且還如此專注使用著3C產品，實在是不可多得的速寫目標物。

point 01 完美的掩飾

一般而言，速寫時最怕被速寫對象發現，尤其坐姿，然而眼前的女乘客手握立桿，成了我速寫的完美掩體。

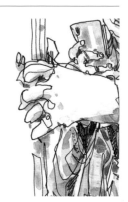

point 02 從手開始畫

從距離最近的手開始畫起，手與立桿組合的近身做放大效果，延伸至手機與人物俯視角度的關係，凸顯出前後物體近大遠小的景深！

小技巧

站立較不易被發現，建議初學者盡可能處於站穩安定的狀態下速寫。速寫本的尺寸及翻頁的方向也是減少被發現的關鍵，通常我喜歡B5尺寸、上下翻頁，除了不招搖，前一頁還能擋住視線。不過最有效的還是減少觀察的次數，避免彼此視線對到的機率。

point 03 留白顯示光源

衣服主要以單色留白來強化上方光源的強度，正好帶出衣袖暗部的呈現。

point 04 布料質感

格子圍巾上色時，由上而下，利用同一色調與線條的搭配，強化細部布料展現的質感。

動物造型背包

　　下班回家途中，一進捷運車廂就發現的一位男乘客，他反背著純白的獅頭造型包，有著紅鼻頭，多麼引發速寫人動筆去記錄的契機啊！大家都像行注目禮一樣看著他，或許他早就習慣於直接了當地展現自己的喜好，反應毫不扭捏。讓我回想起曾經遇過的貓頭鷹包及閃亮的耳機！

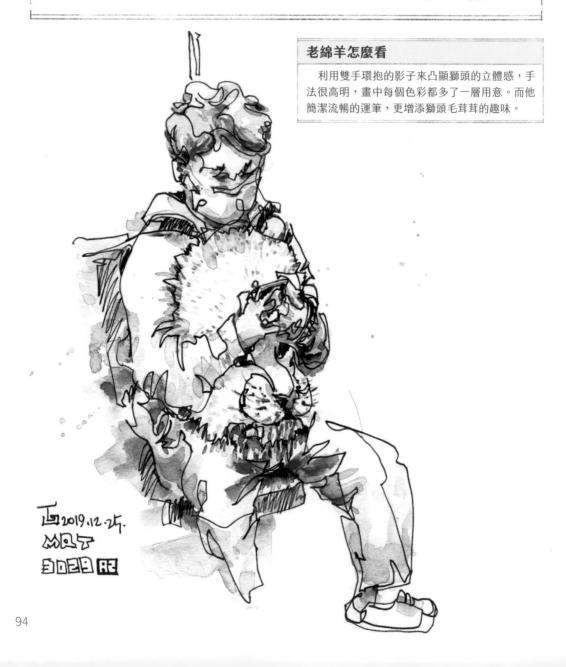

老綿羊怎麼看

　　利用雙手環抱的影子來凸顯獅頭的立體感，手法很高明，畫中每個色彩都多了一層用意。而他簡潔流暢的運筆，更增添獅頭毛茸茸的趣味。

point 01 前傾的姿勢

站立速寫的俯視角度幾乎不會被速寫對象發現，他只露出一小部分的臉孔及耳朵，可加重強化外套帽子與肩上背帶的線條，製造出前傾低頭的視覺效果。

point 02 背包的立體感

男子雙手環抱夾在胸前的動物造型包。可利用影子做出背包的立體感，並描繪出獅頭的五官特徵。

point 03 柔軟的獅毛

手臂的衣服線條與柔軟獅毛間接觸的質感，若單用線條無法一次呈現出來，可運用影子與線之間的深度差異來表現輕柔及層次。

point 04 定位出空間

最後畫入座位與背後的立桿，這是定位出「捷運空間」的重要元素，亦可以用色塊與留白的虛實來顯出關係。

鏡像中的我

　　自畫是習畫的必經過程，抬頭面對車窗，速寫上面反射出的自己，是一種檢視的習慣養成。回顧我第一張動速寫，就是對著車廂速寫自己，從此造就了屬於我的「動態智畫像」。透過自我檢視，意識到並加註自己的情緒是很有意思的，像或不像都沒關係，僅供參考就足夠了！

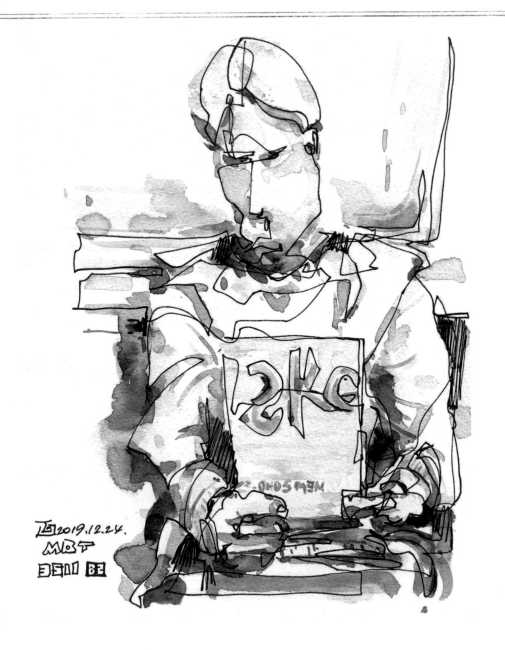

point 01 平視對看車窗

平視對座車窗，描繪自身雙手放在背包上，手握鋼筆及速寫本的鏡像，是初學動速寫人像的必經之路。

point 03 層疊手法

利用單一物體的層疊，由近而遠，從背包、手、速寫本、身體，及至座位窗景，表現出平面的簡易關係。

point 02 對稱關係

對於平面化的描繪，對稱關係是肖像的基礎習作。此鏡射對坐的畫面中，視覺引導指向速寫本。

point 04 窗戶玻璃上色

利用窗戶玻璃上淡彩的層次，讓背景也呼應對座的鏡中人。

小技巧

鏡子反射練習的先決條件是車廂內亮外暗，這樣才看得到鏡中人物，另一條件是盡可能在沒有阻擋物且乘客少的離峰時段。

在月台上等待

　　想像置身於一幕電影場景中，在月台上等待是什麼樣的意境與心情？我坐在車廂內，隨著車廂進站，月台上的景象逐漸清晰，當車廂門開啟時，我的目光投向月台一處座位，一對情侶背著側背包，從相望轉頭到各自低頭，「說了些什麼呢？」正有這念頭，突然關門警示聲作響，我迅速再看一眼，搜尋他們的身影，記寫於紙上。

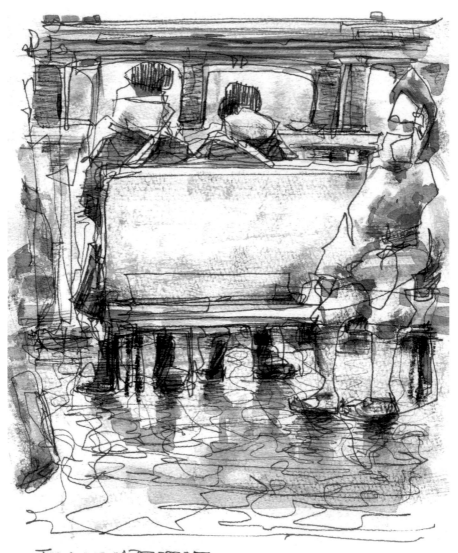

畫2019.12.27. MRT月台上

point 01 尋景好位置

坐在月台對側、鄰近車廂門的位置，可第一時間從上下車人潮中尋找目標，也看得到月台上候車的人。

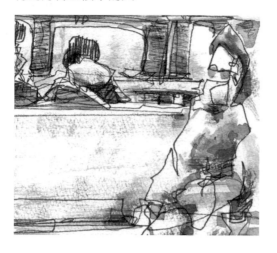

point 02 人物配置

月台上的座位是主要目標，將背向與正向的人物對應配置，同時前景帶入人形虛化移動的速度感。

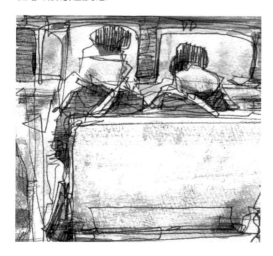

point 03 柔化地板

運用背光的光影，強化座位的近遠，景深立即展現，並以無規則的亂線塑造與柔化地板。

point 04 地板的倒影

畫出地板反射的倒影，可利用乾筆飛白製造速度感，並以單色呈現調性氛圍。

Golden 怎麼看

在速寫中有一項技巧「默識強記」，即把所見形體的特徵迅速化為線條。在這幅速寫已表露無遺，兩位情侶旅客的背影與一位速寫者的觀察，讓觀賞者有無限的想像空間，更滿足了人好奇心態的「想像欲望」。

移動中的連結

　　這天我改由其他站上車，等待依舊，卻是不同景象，隨即一個分鏡集合的念頭便注入筆尖。由對面月台為始，隔離的那側同是候車的乘客，對向正入站的載體從停靠、定位到駛離，而這一端亦是如此接續循環，他們與我身處不同位置卻有共同的空間經歷。這原是再平常不過的慣性移動，卻能在日常以外的場域檢視，特別有意義！

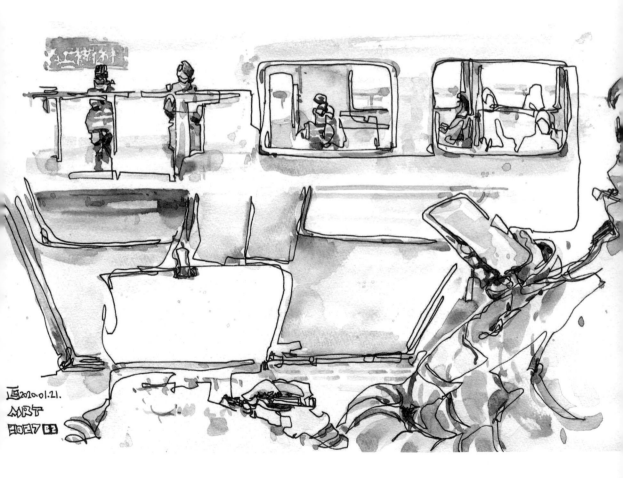

point 01 轉換的趣味

遠處動態也是記錄的對象，從候車、上車，再到速寫者，皆是轉換的趣味。

point 02 空間轉場

依空間轉換的視覺體驗來表現，順續流程做出上下對比，以及遠處與本身之間期通的對應。運用線條的緊密疏離來展現連續故事的流動，中段圖像則拼貼出空間轉場的意象。

point 03 由遠至近

由平面化的遠景，帶回低頭速寫俯視的近景。

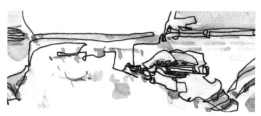

point 04 運用特殊色調

運用特殊色調的色彩線索，讓候車及上車場景協同，留白則相對於近處的手機及速寫本，輕重之間讓畫面更和諧。

小技巧

練習時，可以先畫小框框，從取小景開始，幫助自己快速抓住圖面呈現的關係。空白處可以類似旅行速寫手札的作法，如貼附票根或記錄過程及趣事。

編按：此作品以抽象拼接的方式接畫不同位置，作者位於車廂內，看向月台上候車的乘客，再遠視對面月台上進站的車廂，畫入圖面的上半段；圖面中間段落拼貼出空間轉場；圖面下半段回到作者所在的車廂內，低頭畫出自己的手與速寫本。

Zoom In 動意識

　　速寫者的最根本在於呈現畫面時縮放的自主性，其中，主題的層次安排會表露出速寫者的好惡偏向。取景的比例關係是表達整體圖像的練習重點，然而若直接擷取微觀目標，偏向單一局部(組合)的細節刻畫，則是貼近真實動態的最佳行動。

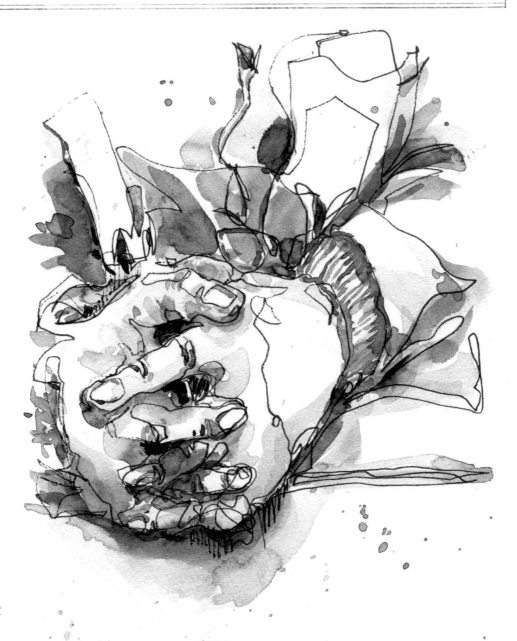

point 01 面對博愛座

我偏好與博愛座相對而坐，通常長者不依賴3C產品，就像畫面中這一位，僅僅十指交扣，閉目養神。

point 02 偏心的主體

從大姆指畫起，手掌非對稱，形成偏心的主體，顯得特別而亮眼。背帶與肢體線條有聚焦的功效，以背包水平襯托來安定視線。

point 03 影線與排線

手指空握形成暗部。在勾勒形體線條時多畫些影線或排線來營造對比深度，多樣的界面轉換帶出手掌整體形態。

point 04 主亮次暗

呈中心放射式的主次關係，彩度上自然是主亮次暗，暗部中留白的背帶背包與衣袖紋路使陰影面更加強化。

小技巧

練習畫手之前，最好先找比較沒有在動作的乘客，尤其是坐博愛座的乘客，他們多半是不會一直使用3C產品的長者，或是沒能騰出空手來使用的人。

隱含的味道

　　一雙直排輪就定位後，這位一臉倦容的乘客便倚著玻璃隔板休息，呈現完全靜止的狀態，讓我安心描繪。我原已轉向其他目標續畫他頁，卻隱約聽到手機鈴聲，目光又轉回直排輪，望見驚慌失措的手探入鞋內拿出手機。「喔？此端話筒似乎帶著特殊的味道，而話筒那端呢？」

point 01 精細描繪主角

　　我坐在L型座位的兩個端點，距離很近所以看得清楚。視覺主角需要精細描繪，用排線強化鞋內暗部對比，比例上前大後小，讓畫面看起來彷彿就在現場。

point 03 三點透視

　　穿著人字拖微開的雙腳間，直排輪傾向在位於前景的小腿，俯視的角度類以三點透視。

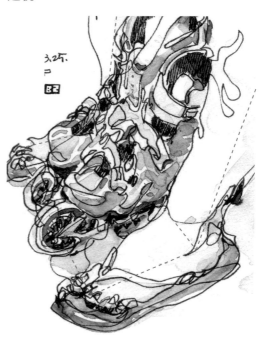

point 02 組合物件肢體

　　同屬性的物件與肢體組合，就像是互為補充的協奏曲一樣，不必加入太多的旁物來消減主題的能量。

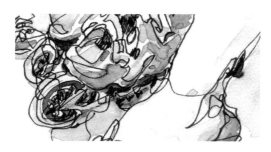

point 04 改成三原色

　　由於直排輪的高彩度及對比配色，我索性將人字拖由白色改為紅色，讓畫面整體呈現三原色的搭配，更加純粹。

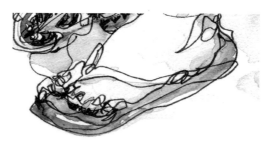

集罩誌疫

　　農曆年開工的第一天，尚未實施搭乘大眾運輸全面戴口罩前，捷運上早已人口一罩，人的面部只剩眼、耳及配飾。原本不常見的口罩，隨著疫情變得隨處皆是，漸漸被視為理所當然——這是我此階段集物的概念基礎，決定為防疫期間的標準配備記錄，作為對時代趨勢的回憶之誌。

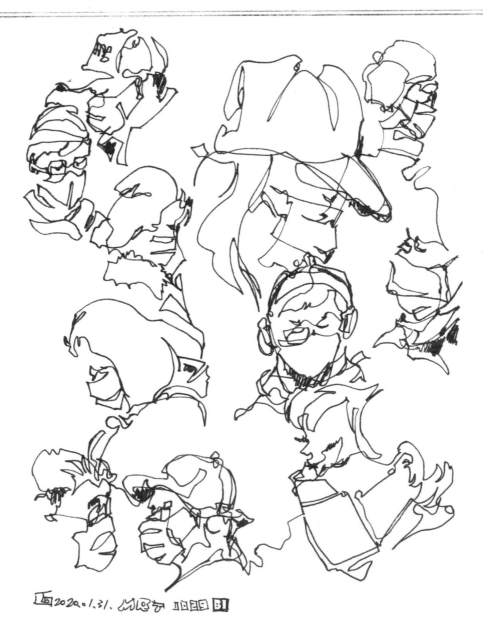

point 01 脫離時空定位

收集戴口罩畫面的同時,我已脫離了在空間位置中定位物件的描繪工作,無論時空背景,「罩」收不誤。

point 03 從角落延伸

在有限的範圍內,可從角落開始延伸,運用界面與形體虛實的關係,組合出大大小小的律動。

point 02 一線到底

一線到底是我因應快速變動的速寫環境,作為掌握物體間連結、大小與組合……等練習的方法。在練習單一主題時特別有感。

point 04 切忌同等量

記錄單一個體時,隨性依型而繪,並加入大小對比與輕重之立體感,可運用塗黑與留白等方式,切忌全部採同等量的大小比例。

老綿羊怎麼看

從描繪人的表情,到疫情後只能畫出眼睛,這種團體的生活轉變,阿智也精準地收集記錄了。用一筆畫流暢地將口罩與人臉串在一起,看著同畫面裡大小比例不同的頭像與醒目的口罩,反而有無奈的感覺。

都是好角色

　　人潮多時，抬頭的視線都已被包包或身體擋住，索性低頭練習鞋型款式，由單腳的個體集合後，漸漸抓住雙腳同框的比例原則，俯視中夾雜平視與側視，又或特殊視角，這些都是單一物件在練習上的重要角色。

point 01 多重視角

抽離位置，卻能得到多重視角的組合，我幾乎都會尋找合於畫面的特定物件。

point 02 相同線條表情

不同視角的單一與同質物件間，一張同樣線條表情的集合運用，是刻意的安排，也是獨具個性的存在。

小技巧

要達到能夠精準描繪，絕對不是一次兩次就能完成，離不開練習一途，機械式收集同質性物件的對應關係裡，其實就是單一物件的觀察與動筆畫執行這兩回事。

point 03 大小不一樣

只要大小是不一樣的，便能呈現出一定的透視關係，再組合出個體疏密間距。

point 04 仔細觀察

從鞋帶、鞋帶孔、鞋頭到鞋底，至側面Logo與鞋跟，細細品味，釐清比例、透視等關係後，再組合於同一畫面就會更容易。

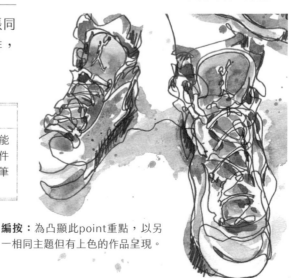

編按：為凸顯此point重點，以另一相同主題但有上色的作品呈現。

一物多畫 綜合表述

線條是有表情的，依快慢不同力度隱於外顯形式之間，往復來回若柔若剛，若輕若重，當下的心理及生理因素都直接或間接地影響著，以致「見畫如見人」的專屬個性躍於紙上線理之間。

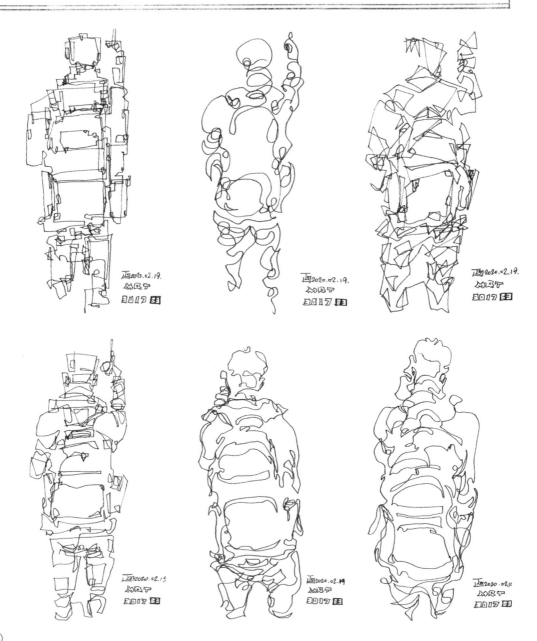

point 01 找定格乘客

博愛座前站立的乘客，是最常見、最不容易被發現的入手對象，幾乎定格的畫面適合用來做一物多畫的練習。

point 03 疏密構成對比

平面化的線性向度，疏密依舊是對比層次的主要構成。

point 02 分離到集合

從上排集合開始，方矩剛性，弧形柔順到尖銳稜狀，對比下排的轉換姿勢，以及起迄不同點的對照，分離的線條表情歸諸綜合的表情轉換。

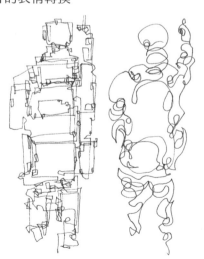

point 04 找尋起迄

一筆到底，總是引發找線頭強迫症的人，在流動對照組中找尋起迄差異。

Golden 怎麼看

初看一筆畫時總會在心裡「哇」的讚嘆，更何況運用不同的線條表達拉著吊環的乘客背影，有直線、斜筆、圓滑，各式的線條意境，能了解到一枝筆更多的可能性。

聯想對應

　　某天下班，車廂內一位乘客打從上車後就雙手拉著兩個拉環，並將3C產品夾在其中，我坐在他大約七點鐘的方向，能約略聽見其發出的遊戲音效。輪廓線有時輕描淡寫，卻帶有重要的對應訊息，除了利用鏡射詮釋其行為的多重面向外，身處其間的我與對座乘客之間也一直處於動態的運行範疇，走道就像是數位遊戲場，離開而又回補裝載！

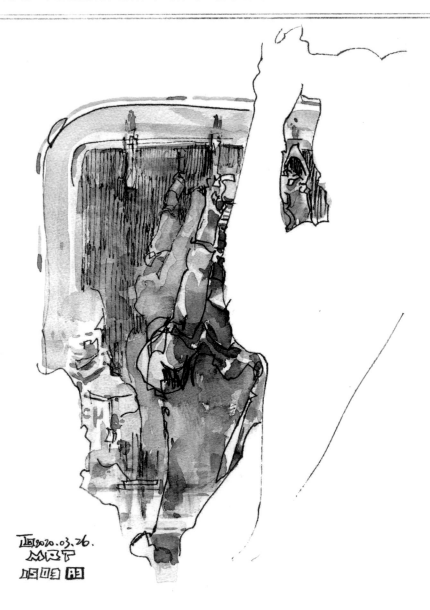

point 01 留白與單彩

　　留白的形體對照了鏡像裡單彩的真實，將景物描述限縮在兩面車窗之間。

point 02 用鏡像表述

　　車窗鏡向的對映情境，隱喻從虛擬世界反觀真實世界的意象畫面。

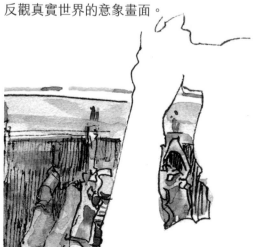

point 03 左右動態呈現

　　同是站在博愛座前的乘客，一上一下、一左一右，動態交替，座位上的那位何嘗不是如此。

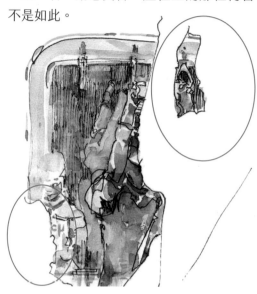

point 04 將自己畫入

　　鏡像中的速寫者是客觀存在，卻主導一個想像描述。

老綿羊怎麼看

　　夜晚捷運車窗上的反射常是阿智動速寫入畫的題材。這種速寫方法值得初嘗動速寫的朋友學習，不僅省去實物描繪，車窗反射也不用描寫得過於清晰。

縫中求生存

　　愈接近市區，捷運車廂內就愈擁擠，此時眼中所見多半是人與人之間的縫隙。一般人對於此情況，打消速寫念頭在所難免，但速寫人絕對不會輕言放棄，必定樂於另尋有趣的事物對象。紙上簡化概括的身形界線，抽離了環境牽絆，回歸縫景事物的描繪，猶如親臨窺視一般。

 專注於縫景

　　這是坐在座位上才有的視野，不同位置有不同的感受，反而更專注地指向了描繪的事物。

 抽離前景現實

　　一連六張同樣的縫景風格，分散的注視，很平常卻是真實。抽離前景現實，得到了更明確的存在。

Golden 怎麼看

　　「窺探」多位形體縫中，能探究速寫畫的更多可能！能讓自己通勤時不無聊，類「纏繞畫」竟能讓視線裡的所見又是另一個世界的剖析。

point 03 界面層次與關係

　　內外對比光源強度，讓車廂逆光的空間有了明確的層次。在車窗、地板、車門的部分，除了線條本身的疏密，亦可運用塗黑、點描、排線三種方式強化界面關係。

point 04 重要的小細節

　　無論乘客身形、舉手投足、側背包的背帶、腰間衣物的轉折，以及簡化的紙片人剪影，都是很重要的微小細節。

直視目標物

　　周而復始的機械式描繪，總是會有枯燥乏味的時候，脫離常規的畫法便隨之而生，有時候我們會嘗試用不同的筆去描繪，也運用不同的方法詮釋，取得其間某些對比與協同關係。此圖為不看紙筆先盲畫，再運用兩種筆的對比，描述同一目標的不同樂趣。

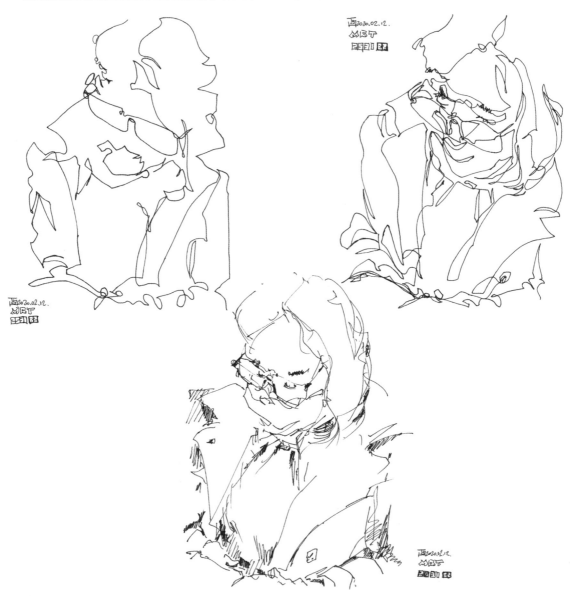

point 01 去繁就簡

　　脫離視覺對照的習慣，純粹手感運筆練習。這種形體外觀連續線的直覺繪圖方法，是讓畫面更接近去繁就簡的本質。

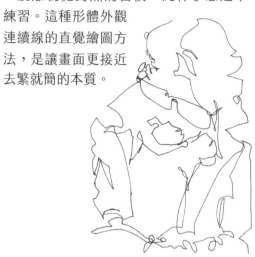

point 02 由簡入繁

　　時間長短取決了畫面的精細度，從三次不同的筆觸，除可明確看出由簡入繁之外，也展現了由外形而量體，以及明暗的操作過程。

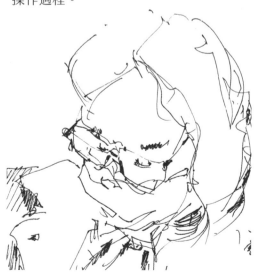

point 03 直覺的線條

　　捨去合理化的形體比例思維，線條直截了當，因長期的練習，自然而然呈現觀察與直繪的直覺快感。

point 04 不假思索

　　平時形體轉折、線條長短及運筆速度等，因長期累積而趨向真實，何況是盲畫，更顯出不假思索的直覺反射動作。

小技巧

　　盲畫(盲輪廓圖，Blind Contour Drawing)被視為一項回歸手感的練習方法，沒有對錯，只有直視描述的趣味。

拼貼二分之一

　　一次突發奇想，嘗試將對象一分為二配置在畫面的兩側，留下車窗位於畫面正中央，像是並肩而坐的陌生人，若不說明，觀者很難發現他們是同一人，是回應捷運日常生活中，「同中求異」與「異中求同」的實驗精神。

point 01 畫面定位

碎形與拼貼，不論單數或複數構成，非屬後製編排組合方式，需仰賴控制畫面定位的高度技巧。

point 02 排序拼貼

類似動畫同步序列的排序方式，從畫面人物的比例及其行為、配件等符號，呈現出一組趨近靜止的行為樣態。

老綿羊怎麼看

利用同個對象一分為二的方式來練習，藉由已經熟練的線條，拆解熟悉的畫面，能避免常只畫特別拿手的角度或構圖而產生盲點，這個練習太好了！

point 03 左輕右重

左輕右重，非等量的對比描繪，當在複數組合拼貼下，人物自然呈現前輕後重。

point 04 細節關鍵

對應到視覺與肢體動作的協同，人物的配件細節便是拼貼連結的關鍵。

全景模式的經緯

我竟在捷運上直播速寫！起因來自速寫本已經畫到最後兩頁，又剛好想試試新買的手機支架，且對面整排乘客各種姿勢，讓我實在想為他們留下紀錄！此畫為一種總覽式的構成、日常單一練習的再集合。整體運用多樣細節、遠近的視覺對應，以及錯落的肢體動作，還原現場風景。

point 01 **由遠而近**

由遠而近切入，畫出各式錯落側靠、低頭的姿態，尤其近景的兩位仰天式夫妻，與挺直腰背閉目養神的女乘客。

point 02 **視線延伸**

兩端的大小與帶狀座位自然形成視線的延伸。

小技巧

畫全景模式時，我偏好B4長向膠裝，縱切後為兩本B5橫向膠裝的長型頁面；若是一般的B5尺寸，建議可利用翻頁對應去定位尺度，即可無限續畫。

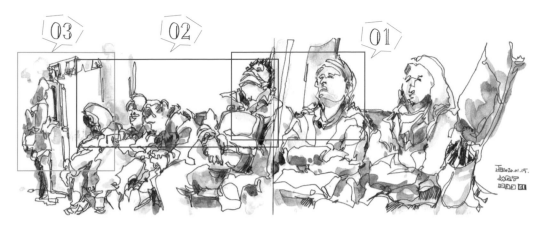

point 03 人物的重量感

逆光的車廂內部，用線條強化人物的重量感，局部界面則概括呈現。

point 04 以同色調上色

主要用水筆完成，簡單地運用基本明暗與同一色調處理即可。

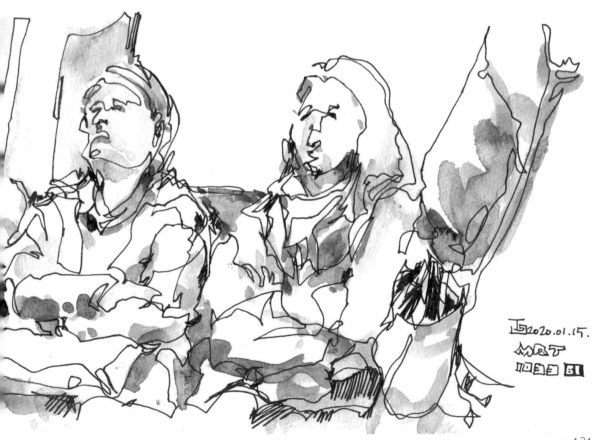

Golden

生活即故事，人物動態多趣味

本頁畫的是我認為「嚴重型（每日）動速寫者」的隨身工具。若希望更輕便，可準備拉鍊式摺疊包（內附小文具袋更佳），放在平常背的背包內，也可以將整本速寫本改為只帶數張經裁切、磅數較少的水彩紙。

❶隨身速寫腰包(尺寸32K)／❷鋼筆1～2枝(長、短兩款，筆尖皆為EF)／❸簡易水彩盤+水筆1枝／❹迷你速寫本(64K)：練習採圖、線條／❺水彩紙厚度的速寫本(32K，126.5g/㎡)

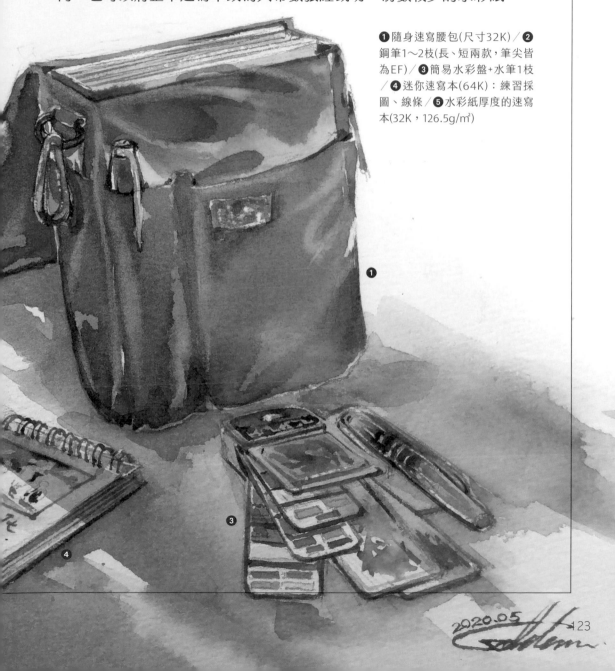

2020.05 Golden

23

頻換站姿的熟女

　　偌大的火車車窗，陽光穿透粉紅色窗簾布，映照在穿著紅色高跟鞋且雙腿交叉站立的女士身上，更顯其體態的婀娜多姿。可能是穿著高跟鞋之故，她頻頻改換雙腳的站姿。我決定由前方男乘客延伸出的視角，讓觀賞者聚焦在她的曼妙背影美感上。

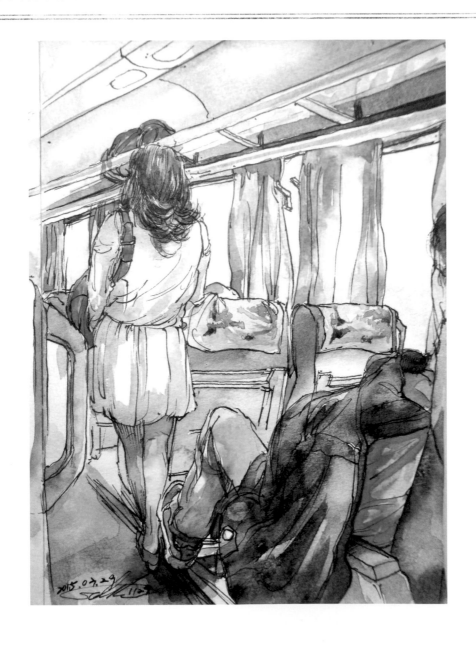

point 01 一點透視

一點透視,更容易掌握速寫的時間。

point 03 建立景深

納入前座的扶手一角,讓構圖更飽滿,更具景深。稍微誇大配角的身體角度來增加視覺的衝擊。

point 02 先畫主角

找到消失點,在腦海裡構圖後,先從站立的女士來落筆,隨即將她靠著的座椅與周邊物件一一畫出。

阿智怎麼看

視線從右方側臉仰角帶向熟女背影,並利用坐姿延伸構成三角關係。由於左側把手帶回畫者本身視線,呈現非窺視的自然感,令人賞心悅目,意猶未盡!

point 04 明快的用色

光線、窗簾、中間人物與座椅的部分皆使用暖色系、較高明度(水分多)的色彩,呈現明快的畫面感受。

旅程中各行其事

　　每遇國、例假日，總是買不到自強號坐票，沒關係，站位正是我這速寫人的最愛！自強號車廂內的晃動是一大挑戰，經常讓人在下筆時會抖到一個不行，由此可見訓練用筆的穩定性多麼重要！安全是第一守則，需隨時地留意司機急煞或突發狀況的可能。

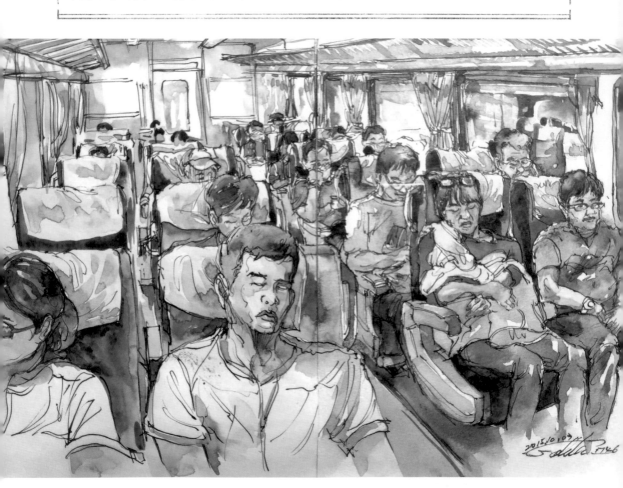

老綿羊怎麼看

　　Golden善於處理大場景，在不寬敞的車廂內部，只要能夠找到安穩定位的位置，都能藉由透視的運用和色彩的巧思，創造空間感，他在這方面真讓人佩服。

point 01 火車速寫聖地

火車上有一處是我心中的絕佳「聖地」——自強號第八節車廂內的「茶水間」，半獨立空間，不妨礙他人進出，隔著一塊深色厚玻璃壁面，能將整節車廂一覽無遺。

point 03 消失點

以目視快速掃出消失點，下筆前，可在上方消失點處，用筆尖先點一個小黑點，作為創造景深、空間感的依據。

point 02 用筆務要穩定

考量到景物複雜、車廂穩定度不好掌握……等因素，為了避免畫面紊亂，得有所取捨。可不考慮座位是否符合實際的數量，以精簡為主。

↑**編按**：車廂內震動實況

point 04 旨在整體感受

左邊的乘客群占畫面近五分之三，但當下因視角的關係，反而右邊的乘客「各行其事」更明顯，因此特意將右邊乘客用色加重且以較鮮豔的用色來強調。

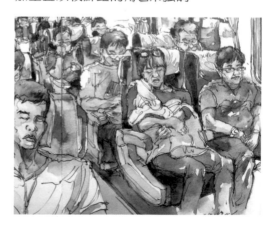

車廂內外疊映的光

　　猶記當時在新竹工作，正要回「嘉」休假，我從新竹火車站上車，站位。隨後上車的是一位台鐵隨車人員，他在空出的座位坐下，便開始打盹。此時陽光溜過窗簾灑落在乘客身上，時間彷彿凝結，好生美感。車內傳來輪子壓過鐵軌規律的金屬聲，夾帶隱約的呼嚕聲，更加助眠了。

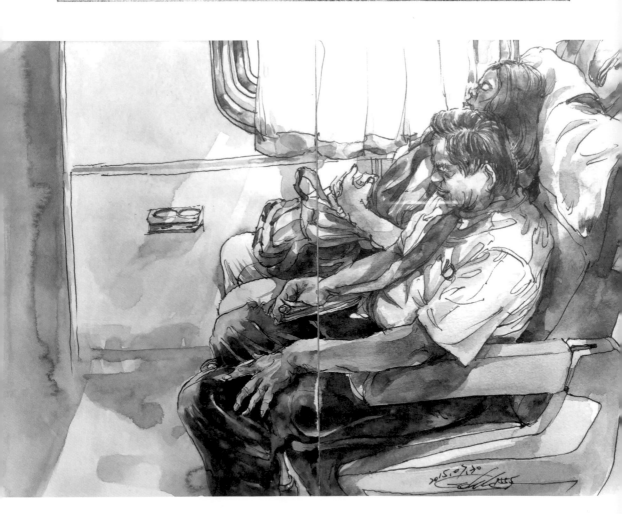

point 01 避免人物重疊

兩位乘客容易導致交疊的畫面，所以特意挪動自己的角度，以免只畫出女乘客的身體部分，會顯得呆板。

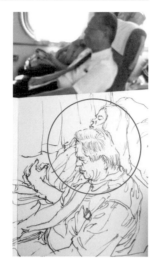

point 03 陽光用暖色

用偏暖的色調，強調午後陽光穿透窗簾，映照在兩位主角身上，同時凸顯光暈與陰影的折射。

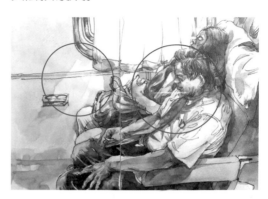

point 02 加入細節

線稿著重在隨車員表情放鬆的「度咕」狀態，並可強調因年紀而產生的臉部皺紋。畫出其右手掌下壓著的文件板夾，意指他並非一般乘客，凸顯這難得與一般乘客同座的場景。

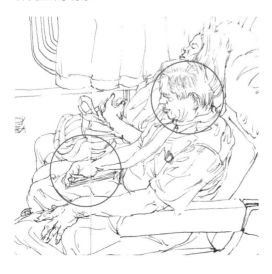

point 04 增加立體感

別忽略車廂內的人造光線，在靠窗壁面、隨車員左手自然垂下處、腿部之間，以及座椅把手的背光面，都以明度較低的用色來增加立體感。

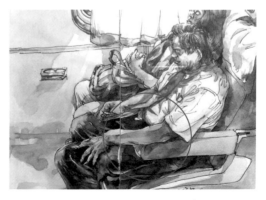

小技巧

自強號有幾節車廂是固定為輪椅使用者特別準備的，倘若正巧空著，就是一個速寫的好地方。

奶爸的溫柔

　　小孩原本被包覆在爸爸懷裡，但睡得不沉，沿途一直以小小的身軀蠕動著。沒一會兒便翻過身，趴在奶爸的身上，兩人親密地互動著。「現在的台灣男人真是溫柔！」沒顧著自己玩手機，反倒耐心地逗著孩子玩，父子倆的溫馨互動令我好生羨慕，忍不住將這一幕速寫下來。

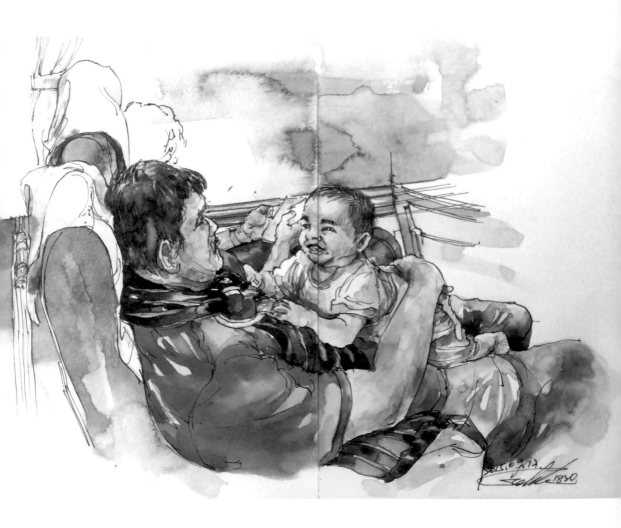

point 01 45 度角

在車廂內為站位時，45 度角的採景經常會發生。速寫時應注意奶爸的臉部角度，也因為是由上往下看著他的肩膀，所以視覺上會顯得更寬大一些。

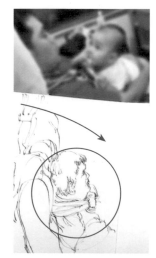

point 03 肢體語言

小嬰兒與奶爸的距離、雙手服貼地托住嬰兒的臀部，顯出奶爸對嬰兒的呵護，以及其賦與的安全感。

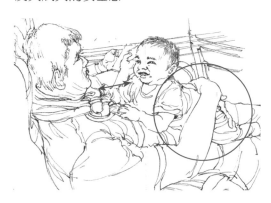

point 02 眼神交流

線稿強調出重點，包括奶爸用強壯的雙手托住小嬰兒，以及兩人之間眼神的互動，才能展現出小嬰兒趴在奶爸身上的親暱狀態。

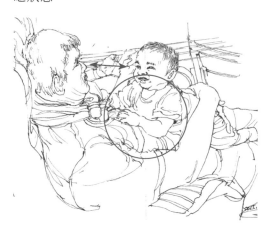

point 04 以主角為重

整體用色以兩人為主，背景及鄰座乘客都可簡略帶過，或是直接以不上色來表現。尤其身上背巾的細節與材質，畫出背巾柔貼在奶爸身上。

阿智怎麼看

很明顯的，這個主題出自於曾經擁有的促使。取其擁護父子互動，甜笑眉宇之間，呈現一種感同身受的畫面，仰俯對話猶如親臨現場，不自覺跟著會心一笑！

吉他的念想

　　自強號第8節車廂裡，眼前的女孩肩膀上掛著一把吉他與一個大背包，讓她的身形更顯單薄，幾乎快看不見人兒。每每看見如此率性與瀟灑的人，背著吉他，總會回想起自己也曾熱衷過的那段日子，轉眼步入中年，這樣的音樂夢已不在，好在畫畫的夢還持續著，在現在與未來。而女孩也許也有個夢，才會不辭辛苦地背負著「它」。

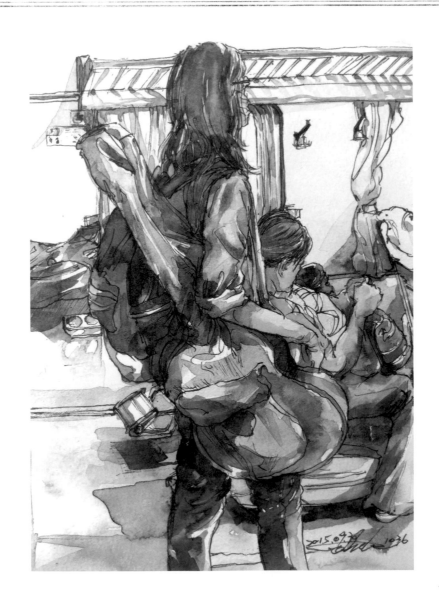

point 01 注意人物比例

女孩肩上掛著吉他再加一個背包，幾乎占滿整個畫面，因此在採圖時要特別注意人物的比例與角度。

point 03 注意人物重心

雖然是速寫，但基本的常理仍不能偏離，女孩雙腳以弓箭步支撐身體的重心，在構圖時應加以注意。

point 02 遠近距離差

吉他的角度以及女孩與其他乘客之間的距離，需有遠近差別，也要畫出她將右手肘夾住吉他的細微動作(正因火車是前進中而且是晃動著)。

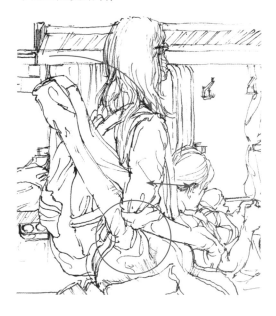

point 04 背光面

明暗自右上角的窗戶延伸到左下角，背光部分包含交錯的雙腳和吉他，色彩明度則降低。她背的是深藍色背包，我特地改為亮橘色，好凸顯吉他與背包，讓畫面更活潑。

老綿羊怎麼看

Golden將暗部的明度降低，並調整背包的顏色，這讓畫面不會因為逆光而過暗，是值得注意和學習的地方，「改變你的景，成為你的畫」。

姊妹淘的趣談

　　猶記當時這一對好友應該是上班族，她們進了車廂後，聊起交友的八卦，靠近窗拿著手機的女孩，邊聊邊滑手機上的訊息給友人看，兩人有說有笑，真是青春無敵！而在較高的女孩一牆之隔的背後，一位男孩蹲在那裡，專注於手上平板的網路世界裡。看著他們，讓我感受到大家都曾經有過的青春日子，促使我畫下這一幕。

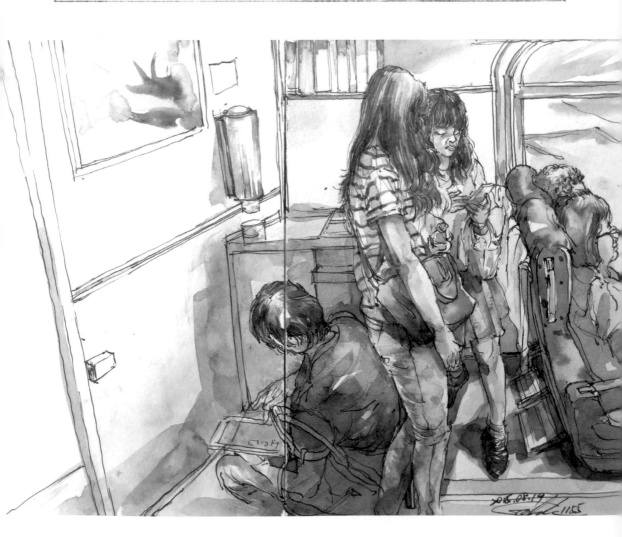

point 01 取捨人數

故事是表達兩位女孩的互動，拿手機的女孩是重點，再來是一旁好友，所以她們身後那位靠窗乘客則不畫入。

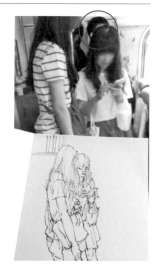

point 03 簡化背景

簡單帶入背景(茶水間)。拿手機的女孩用左腳側顛著腳背而站，舉止有些俏皮。

point 02 穩定的三角

由於該節車廂靠廊道較空，將蹲著的男孩畫入成為三角構圖，讓畫面更趨穩定。

point 04 濁色畫陰影

白天日光偏強，陰影處以略帶濁色來表現，可顯出物體的重量感。穿牛仔褲的女孩，其向光面則著重在衣服的材質表現。

小技巧

要預測取景的範圍，人多時須取捨，雖然不能當下完成是家常便飯，但事先規畫好，就可以提高完成的機率。

老綿羊怎麼看

取捨非常重要！預先估量能畫的範圍，再針對焦點加以著墨，把火力集中在要呈現的地方，配上適當的加分項，就能在短時間內達到效果。

135

沉思

　　觀察到一位拿著手機卻不滑的男士，兩眼直視著雙手處，不是在看手機訊息，也不像是累得想睡的樣子。每個人都有放空的時候，也許他正讓自己的思緒漂浮……藉此忘卻人生的無常。左後方的女士睡到嘴巴微開的樣子爲畫面增添動感。

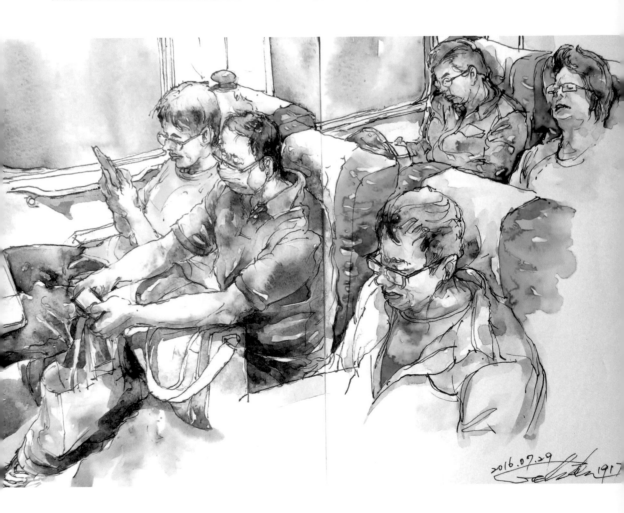

point 01 把握時間

男士的提袋仍拿在手上，意味著他應該很快會到站下車，果然在線稿畫約七成之際，他就下車了。其中兩個位子都已換人坐，後方女乘客也已醒來，看著窗外。

point 03 畫出表情亮點

左後方女乘客打瞌睡的表情是另一個亮點，可以讓這幅速寫故事更為活潑，另兩位乘客滑手機的動作則對比出男士沉思的狀態。

point 02 鋪墊場景

要畫的人物不少，周圍場景的鋪墊只要粗略完成就好，才不至於失敗收場。

point 04 注意光源

夜間的車廂內光源，大多是由天花板照下來，上色時，畫出男士的提袋、包包和身體之間的空隙，以及椅背上的陰影，讓畫面更寫實且不失美感。

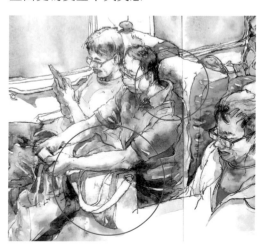

阿智怎麼看

印象中，除非與鄰座相識，否則高鐵車廂中間座位的乘客總是正襟危坐，其餘座位各自偏向窗邊與走道，對比前後相異的肢體、神韻與氛圍，格外顯著。

耍廢日常

　　當走道上擠滿站位乘客,而此時又很想速寫時,還有一個地方可以選擇,就在最後一排座位靠著車廂牆體的空間處!這天剛好走道上塞滿了乘客,我就近將自己塞入此處,喜見眼下男士穿著「阿拖」及輕便T恤,一派休閒。想必是假期結束玩累了,他的坐姿呈現「耍廢」的樣態且恣意地放鬆身體,以致於不經意地將腳掌伸到了走道邊。

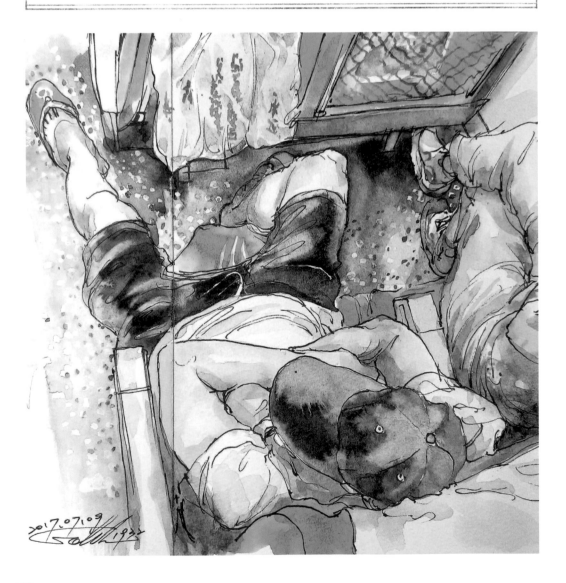

point 01 俯視構圖

難得的俯視角度，構圖簡潔更能凸顯主角的特色，鄰座女士的下半身也隨之入畫，顯現空間感及人物關係。特別注意放鬆的坐姿及伸長的左腳圖面拿捏。

point 03 人物空間距離

右邊的女乘客雙腳交疊，在視覺上，其角度為最遠，比例以及與男士之間的距離要拿捏好，才能符合常理。

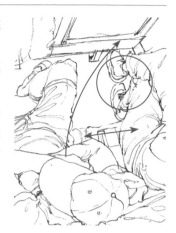

point 02 善用空間

這次速寫本大小是32K，構圖以對角線方式呈現，因此也將同時運用到左頁，使之變成橫16K。特意預留圖面的左側空間，讓觀賞畫面時能有喘息的視覺感受！

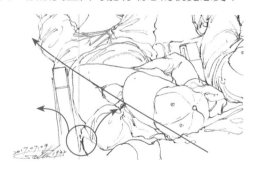

阿智怎麼看

透過棒球帽指向夾腳拖，椅子只坐1/5，延伸至中央走道上，倒身攤體表現出廢姿模樣。再沿著椅背，鄰座女乘客翹著二郎腿，雙手環抱在胸前，以及掛在椅子上的伴手禮，爲這倒三角的構圖，增添不少趣味！

point 04 加深背光處

整體以冷色系為主，特別留意兩條腿在車廂內與碎花質感地板上的陰影，尤其要加深座椅背角處。以及鄰座之間的距離為背光處，也要加深。

執子之手

　　每次一上高鐵自由座車廂後，我就會慣性地稍作張望，尋找「故事場景」，當時我刻意地挪移到讓我想動筆的這對情侶附近。他們因為玩累了，疲態盡顯，姿態顯見已放鬆。車廂壁掛著女孩的背包，兩人牽著彼此的手小憩，一切是如此溫馨甜蜜，突然想起這麼一句話「執子之手，與子偕老」，短短八個字訴說著感人的誓約，祝這對情侶牽手走一生！

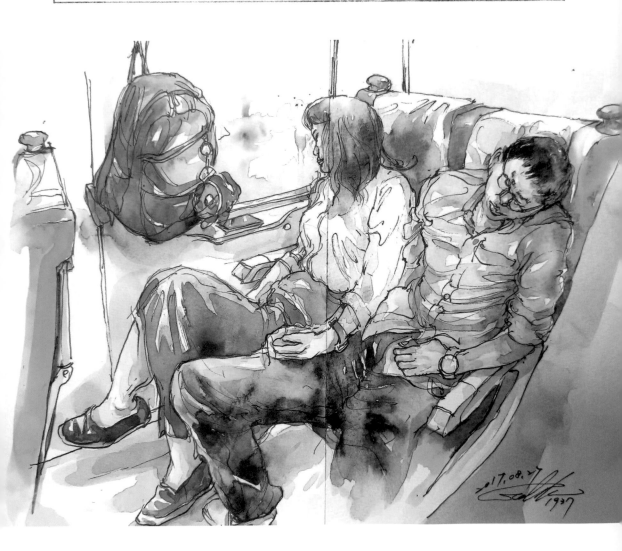

point 01 選好位置

以站位俯視45度角來畫，使兩人的形體幾乎都涵蓋在速寫範圍內。

point 03 有難度的亮點

女生翹腳的姿勢與腳背的角度是小有難度之處，但可以顯出技巧與內涵。

point 02 角度影響比例

男生所坐的椅背有略為誇大一些，畢竟有俯視的關聯性，往下略漸縮小，兩人的下半身就必須以正俯視來表達比例。

point 04 調節氣氛

整體以暖色調為主，冷色為輔。刻意加深頭與腳的局部陰影「明度」，並調整背包和衣服的顏色，呈現愉悅的視覺感受。

小技巧

時間許可下，壁面的背包、包上的小飾品、窗框邊的手機……等都可入畫，單只有兩人在故事的敘事上會顯得薄弱。加上肢體動作如翹腳、牽手，表露情感，更能兼具可看性。

跑單幫買好塞滿

　　發現一組很可愛的乘客，其中一位戴著迷彩的帽子，一股腦兒將自己與單眼相機、隨身「大」行李全塞進中間的座位，硬生生地「卡住」，這舉動引起我的注意力，於是特地挪移到他們旁邊的走道上。從他們彼此的對話，加上又大包小包的，我猜想應該是跑單幫。

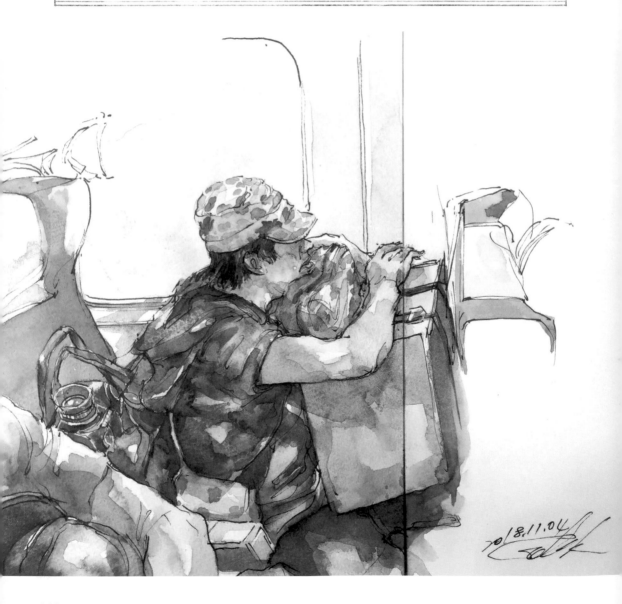

point 01 原本的打算

原本計畫中的構圖欲將迷彩帽男子與靠窗的乘客都畫入，如此更能詮釋出他滿是行李的座位與左右乘客的空間關係，但錯估時間，稍嫌遺憾。

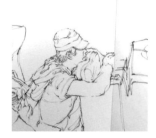

point 02 凸出的造型

男子所戴的迷彩軍裝帽及墊在下巴的迷彩腰包都展現了他個人的外型特色。

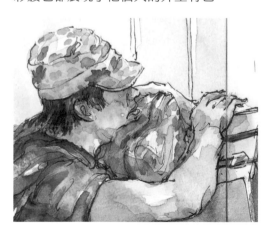

point 03 配件會說話

位於座位後方的單眼相機與卡在胸前的紙箱、行李則表示故事主人翁此趟旅程的目的。

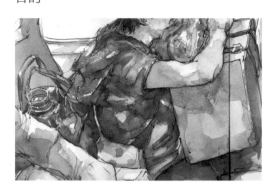

point 04 改色的思考

上色時，我將他身上所穿的衣服改為紅赭色，因為全黑色無法凸顯周圍配件的活潑感。同時也加深背光處，更能體現出這些行李的重量。

小技巧

雖然男子被迷彩帽遮住了眼神和半張臉，但可以從他的嘴型，以及他將整顆頭都托在腰包上的姿態，來展現當下身體放鬆的狀態。

沐浴晨光情侶檔

　　我平時很少坐區間車，因代替跑友參加一場福隆追火車路跑的接力賽，於賽事前一天為了了解過程路況，因而坐上區間車。區間車停靠的小站較多，走走停停，車廂更晃一些，好在速度較慢，所以不太礙事。一對出遊的情侶站在車廂出入口前，正沐浴在晨光中，並沒有特意閃避，隨著區間車緩緩前進，我記錄下這帶點詩意的畫面。

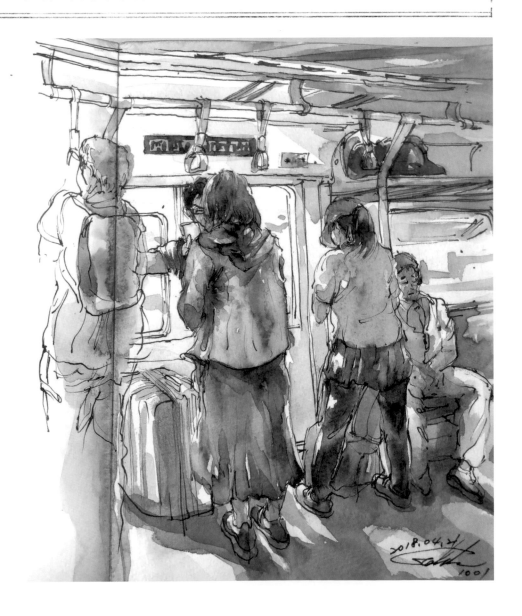

point 01 主角人物重疊

兩人角度幾乎重疊，唯獨在區間車搖晃時，隱約可以看見男生的身體。將之入畫，方能體現場景中故事人物的關聯性，同時，也將周圍幾位旅客輕鬆的姿態點綴其上。

point 03 讓陽光說話

靠近門邊的人物臉部、手機、行李箱等，都可以強調光線的光暈，讓光線來「說話」！

point 02 乘客們的細節

男生右手拉著吊環的部分肢體，右邊女乘客腳下的隨身行李，以及最右側坐在椅子上打盹的男乘客，這些都能讓觀賞者意會到車廂內大多不是上班族群。

point 04 光線產生律動

整體用色的明度提高一些，因為陽光的光線在車廂內產生律動，並可借光影來顯示車廂外當時的天氣狀況，以及影射乘客愉悅、悠哉的慢旅遊生活。

老綿羊怎麼看

由速寫一對情侶檔延伸到周邊乘客，交代出區間車內的乘客樣貌，再運用上色，營造晨光的律動，藉此告知，這是一個悠哉的慢生活。

145

俺就是想睡

　　北車地下室台鐵候車廳裡有長駐的遊民，因位處地下室，免除了氣候變化週期且也都較地上層舒適些。我身邊這一位，看起來應該是長年在此生活的一員，穿著還算乾淨，鄰近座位上放著還未吃完的便當及簡易家當，正獨自打著盹。雖處於半夢半醒之際，他仍不忘保護自己，戴著口罩來降低呼吸到北車地底以下的PM2.5空氣，真是可愛。

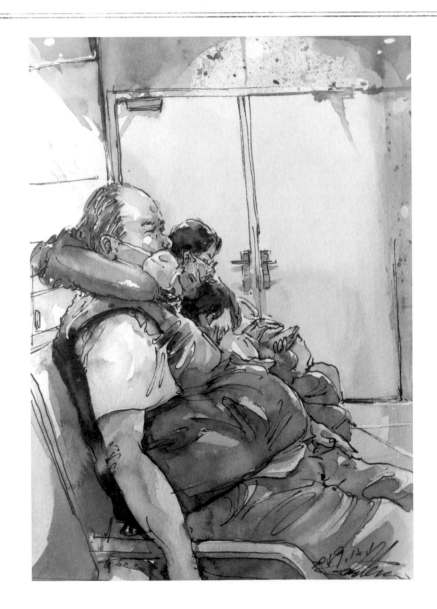

point 01 畫出人物特徵

男子將充氣護頸套在脖子上，從這舉動更能判斷出他在北車長期的宿住生活型態，將背後旅客也畫入，使整體構圖兼具景深，不至於單調。

point 02 交代時空背景

畫出天花板與安全門，帶入空間感，若只畫出人物，很難讓觀賞者了解故事的時空背景。我將小男孩也畫進畫面，最後面那一位是小男孩的父親。

point 03 有兩個受光面

速寫時，建議當下先拍一張光線最遠端的照片，有助於事後上色參考。逃生門上方與男子所坐的位置是兩個不同的光線區交界處，因此前後都有受光面。

point 04 加強立體感

男子將鼻子外露，此一細節在用色時要特別注意口罩的立體感。配角的衣服用色則提高明度，並將前景中，男子靠在椅背上的陰影加重一些。

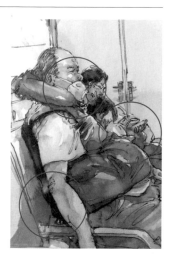

阿智怎麼看

我喜歡這張專業的睡姿紀錄，凸顯社會的特殊族群。伙食無缺的體態，充氣護頸外加N95口罩這身專業裝備，安然自得地遊蕩生存在國內最大的迷宮建築中！

夾縫中求畫

　　若喜歡動速寫，火車是一個不錯的交通工具，只是遇上假日時段就有好有壞！人多時，乘客會擠滿走道及車廂連結的玄關處，若運氣不佳，能找到一處「棲身之地」就算幸運了。正如同我畫這張速寫的那天。不過也因為如此，人物的姿態就更能顯出多樣性，而且任君挑選，如此「夾縫中求畫」是一種刺激，更是一種「殘酷訓練」。

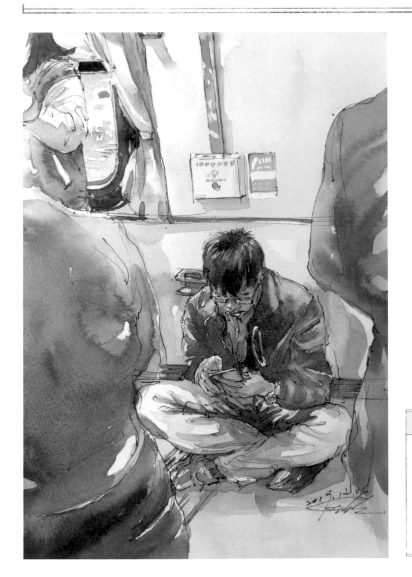

老綿羊怎麼看

　　這個厲害了！夾縫中的人和兩個左右站立的乘客，因為彼此位置高低不同，他們之間又因為窗外光線和車內燈光的交錯，產生微妙的光影變化，很精采。

point 01 運用視覺暫留

男孩靠著車廂壁面，剛好是旅客上下車頻繁經過之處，加上擠在我眼前兩位乘客搖晃的身軀，得精準掌握時間，多加利用「視覺暫留」的技巧來完成。

point 02 簡筆畫配角

最靠近白己的兩位乘客的背影，只需簡單幾筆帶入位置，再以顏色帶過。男孩因久坐而不斷變化兩腳上下交疊的次序，因此速寫的速度要加快。

point 03 畫龍點睛

用色時應注意：(1)當下是白天，光線從車窗外照進來。(2)車廂內也有光線照明。按整體比例，窗戶占比不大，只略將窗外景色提高明度來畫龍點睛。

point 04 提高明暗差

營造對比，提高明暗差：(1)男孩坐姿產生的陰影。(2)靠窗乘客的明暗光線。(3)考量到存在兩種光源(自然光及人工光源)，左側近景乘客的肩膀需提高明度。

夕陽餘暉

　　從台南搭車，北上月台全是候車旅客，還以為是下班、放學時段的緣故，後來才從其他乘客的對話中聽出端倪，原來當日下午發生一起事故，導致班車大亂。車廂門前有位女孩，我猜測是上班族，在COVID-19肆虐期間，似乎不太敢靠近人群，以馬步姿勢搖搖晃晃地站著。落日餘暉映入車廂，染紅了靠窗的一排乘客，形成一幅圖像「夕陽伴我歸」。

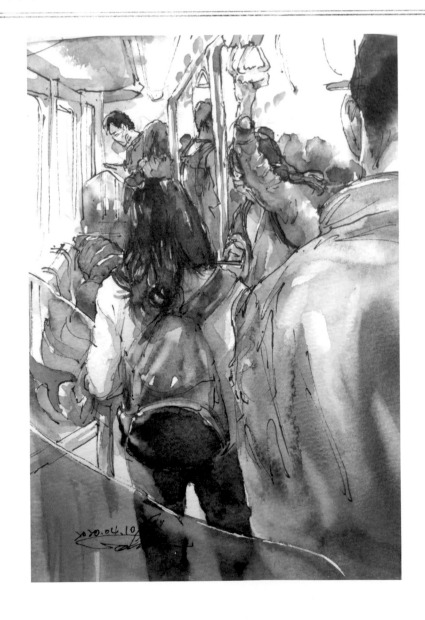

point 01 畫出動態美

注意近景的男乘客與女孩的比例拿捏，並借其他乘客拉著吊環的模樣，表現出區間車正在行進的動感。

point 03 夕照強度

提高車廂內幾處，靠窗站立或坐著的乘客身上顏色的明度，藉此表現夕照強度，並帶出整體畫作的美感。

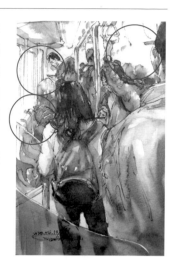

point 02 茶褐色玻璃

一點透視，兩片茶褐色安全坡璃也要入畫，有助於人物比例的抓取，且能平衡畫面的協調性。玻璃為半透明材質，可為場景整體用色的美感點綴加分。

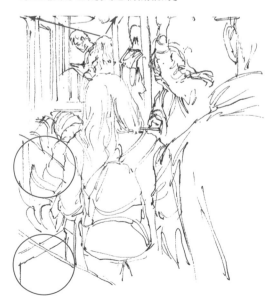

point 04 細畫向光面

靠窗的車廂壁面與女孩背面的光影營造是這個場景的精髓，而女孩的頭髮與近景男乘客的向光面，則是以柔和的暖色調來展現。

老綿羊怎麼看

巧妙利用近景男生和遠景的乘客和手拉環，表現車廂擁擠搖晃的狀況及景深，且人物在配置上更有指向性地往內部延續，近景的暗面和遠景的光暈讓光線穿插其間，是高明的景深表現。

睡眼惺忪時

　　兩位少年看起來像是國小同學。右邊的少年身形比鄰座同學小了一號，神情看起來有點厭世，似乎睡眼矇矓卻硬撐著，勉強盯著手機看，我猜可能是太早起之故。他不小心「度咕」了一下，手機差點掉到地上，回神後趕緊拿穩手機，順勢還看看周遭有無其他乘客注意到他的舉動，真是可愛！

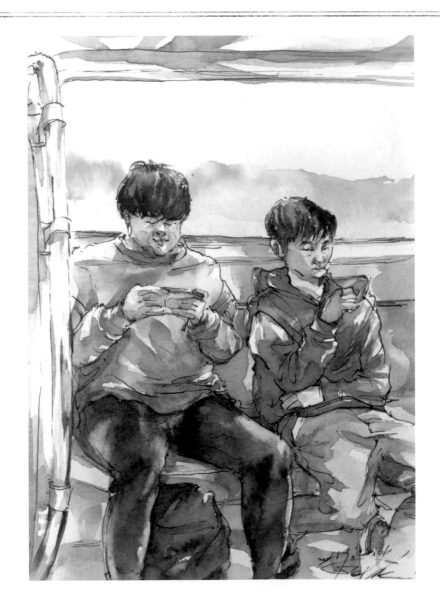

point 01 果決取景

動速寫在構圖上須靠累積的經驗轉換成直覺，交代背景的場景物體也需簡要入畫，才能讓畫面說故事。

point 02 鋼筆畫細節

要點在兩人的神情上，尤其是右邊眼睛半開的少年。速寫本只有32K，不大，所以用鋼筆側邊去勾勒細微的表情變化。

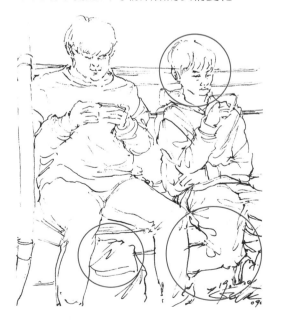

point 03 背光的頭髮

兩位少年身體背光，以紙上混色的方式，可以讓頭髮顏色保有光澤與透明度，行李區旁欄杆反光的小細節可輕輕帶過，不要過度用色。

point 04 留意色彩明度

整體用色偏暖色調，注意地板、淺紫色座椅所折射的反光、手上的手機，以及右邊少年置於腰部的左手與衣服。而左邊的少年靠行李架區的受光面積較大，明度也隨之提高。

小技巧

動速寫的精髓之一，就是養成「觀察」的習慣，才能畫出韻味。右邊的少年因個子不高，背部靠不了椅背，身體會不經意地下滑，於是雙腳以腳尖頂住地板。這些細微的舉動都要注意。

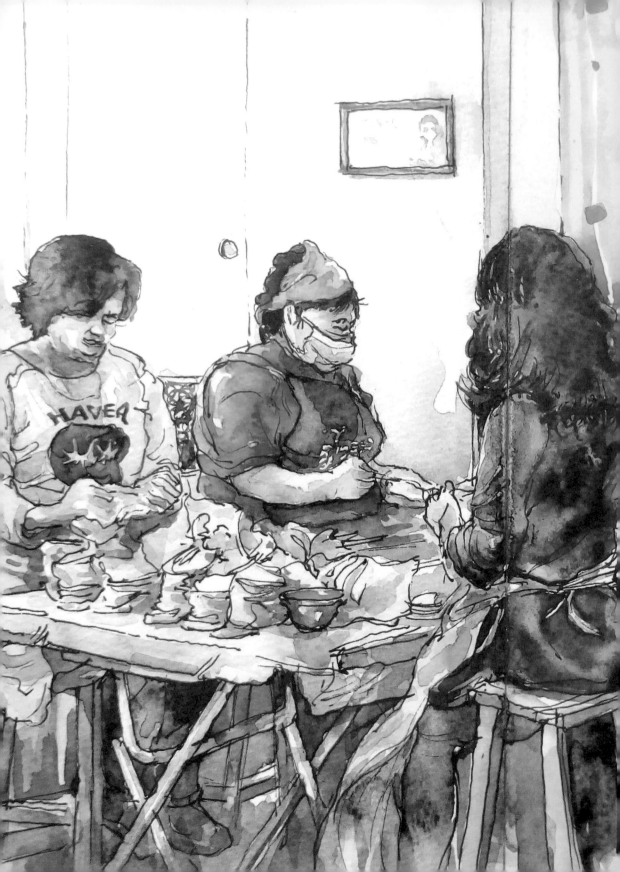

車站周邊動態、移動攤販、動物，以及川流不息的人潮，全是動速寫的捕捉範疇，欣賞三位作者各式各樣、不同主題的動速寫作品，將激發你源源不絕的idea。 你也可以自己限定動速寫範圍，找到自己想畫的目標。

廣義的
動速寫

車上動速寫延伸作品

　　我們特意限縮自己動速寫的範圍，是為了讓目標明確也較好找題材。在此限制內，不光是車廂內，場景還可擴及整個月台、車站及車站周邊，都是很有趣的探索，鼓勵你一起嘗試，累積你自己的動態作品集。

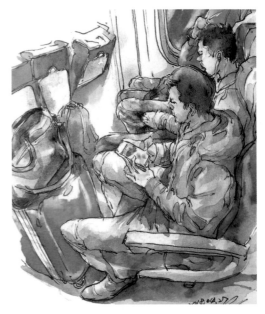

阿智：單向排線的對比畫法練習，由物體面狀開始，能為畫面引入強烈分界，從疏密留白之間帶入物體層次。

Golden：雙鐵的移動帶來多樣化的場景，乘客大包小包是常有的事，最開始是被靠窗的乘客將連身帽率性一蓋的動作吸引到了。

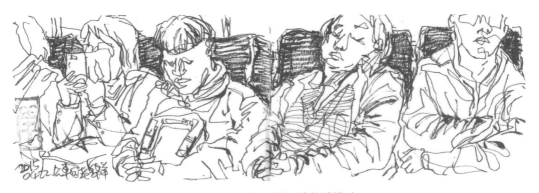

老綿羊：在公車上速寫，頭的樣態要好好觀察，例如看著手機時的狀態，睡著時頭的方向，這些都會使畫出的畫面更生活化。

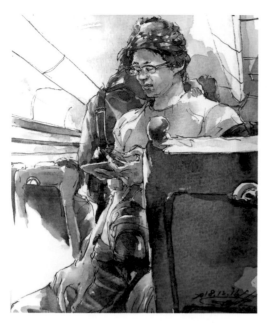

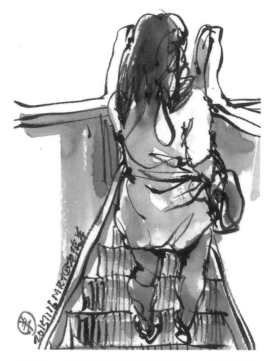

Golden：當車廂裡的人潮多到連腳板也不易著地時，靠坐在熟識的人的座位扶手旁也算勉強有個安身立命之地，我也藉此機會可以近距離動速寫。

老綿羊：為了在扶手梯上快速速寫，前前後後練習了好多遍，工具也努力練習到能完全掌握在手裡，而且要找很長的扶梯，好忙！

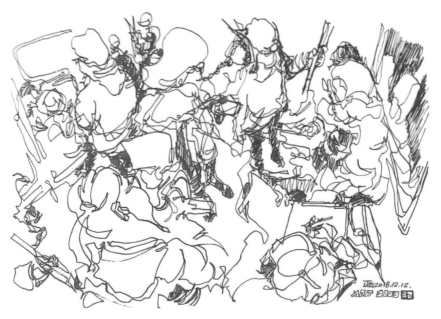

阿智：綜合大量現場資訊與元素的想像延伸練習，如同駕駛在監視車廂內的畫面！

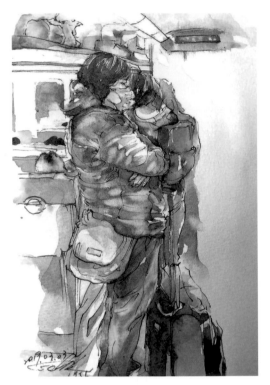

老綿羊：商務車上畫，司機是重點，方向盤也是，都不要忽略，最好車身的一邊窗能夠入畫，更有包覆在車內的感覺。

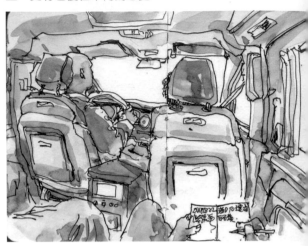

Golden：剛旅遊回來的人，人多時總會餘味猶存地聊著，若是獨自一人，大概就會像眼前這位大姊……看上去一臉倦容，不過馬步倒挺穩的。

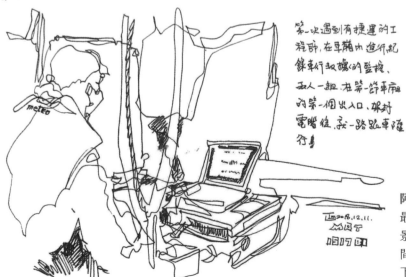

第一次遇到有捷運的工程師，在車廂內進行紀錄車行數據的監控。五人一組，在第一節車廂的第一個出入口，擺好電腦後，就一路跟車隨行身

阿智：這是第一節車廂最前面的座位才有的場景，工程人員記錄各站間的行車數據，而我留下他們工作的身影。

動作細節刻畫

　　若你初學動速寫，或是平時比較少速寫人物的動作與姿態，建議你從運動中的單一人物個體著手練習，不僅可藉此訓練觀察力，且容易畫得成功，就會更有成就感。

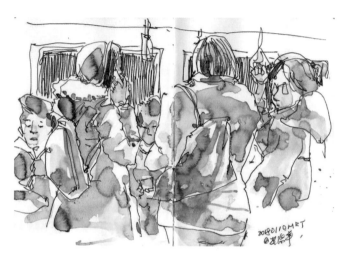

老綿羊：包包的款式和顏色是我的重點，其他配角的顏色就單純一點。

Golden：居家生活中廚房不是我的天下，卻是我速寫的好場所，但速度得加快，否則菜刀會飛過來，全家更得大眼瞪小眼。

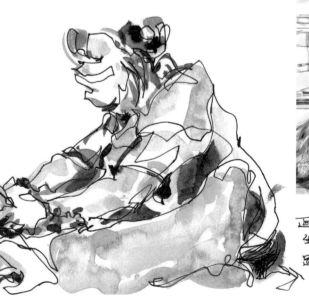

阿智：定期與同事會去足部保養，看著師父專注推拿的雙手，用速寫來分散每次按到氣結處的痛覺。

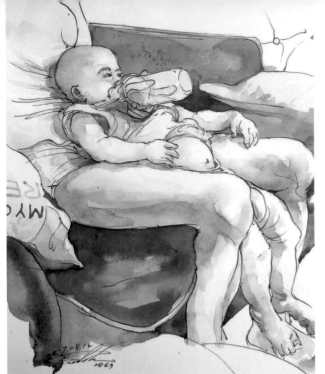

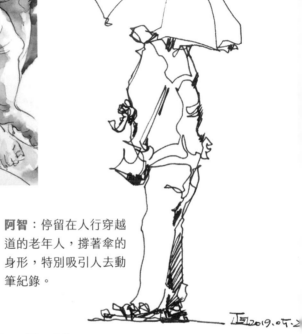

Golden：家總是會有畫不完的題材，大女兒餵小外孫牛奶卻喝出個皮樣，這樣溫馨又俏皮的日常都在你我的當下，把握它。

阿智：停留在人行穿越道的老年人，撐著傘的身形，特別吸引人去動筆紀錄。

老綿羊：咖啡館也是不錯的練習地，雖然動態會比較少，可是可以比較專注在人的五官和手部變化上，是不錯的練功場所。

老綿羊：室內拆除工程進行中，推高機和正在整理的帥傅放在畫面的正中央，然後用周圍的雜物來包圍他們，表現現場的凌亂感。

阿智：沒有用餐時間壓力時，總是會速寫店內用餐客人的肢體動作。

Golden：音樂會裡大提琴手的姿態加上厚實的樂聲，很適合速寫。因會挑動你的手感，那如同指揮棒的筆則能讓你淋漓盡致。

多人物動態場景

　　單一人物練習累積到一定熟悉度後，就可以開始嘗試多個人物的動態場景，將能訓練你的靈活度和畫面的控場能力。按照自己的喜好和速寫習慣找出適應的環境來練習，若在車上，人流速度會比較快，畫得慢一點，就到咖啡廳，沒有絕對，只要目標明確就好。

Golden：爬山時除了美好的山景，獨特的採茶文化可不能錯過。因為不能脫隊，所以逼自己速速以「素線走圖」來記錄這人文美景。

阿智：速食店內除了用餐人潮外，亦不時聽到有人天南地北歌頌個人的豐功偉業，還有人推銷直銷、保險業務，更是絕佳的洽談之地。

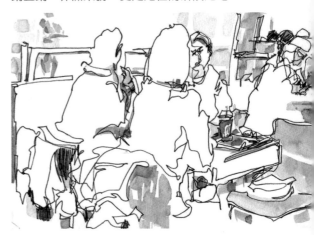

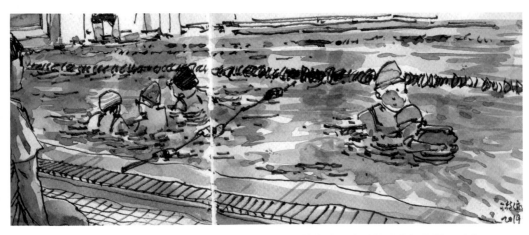

老綿羊：游泳課上，把教練扶著小朋友的教學動作畫得精準些，這樣傳達的紀錄就更確實。

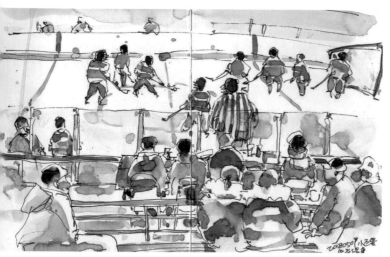

老綿羊：運動賽事是練習追焦畫法最好的場所，眼睛跟著運動員移動，手上的筆跟著眼睛落筆起筆，很有趣。

阿智：城市中隨處可見的工作場景。施工中的機具與工程車輛，以及作業中的人員，維持都市生活必要設施機能。

Golden：公園裡正舉辦中、小學生年度足球賽，非常熱鬧，近處有一家人也在看球賽，特別記錄小孩與爸爸玩到撲倒在地的畫面作為焦點。

Golden：百齡橋下週期性的運動賽事可不少，這對我來說是一個新鮮的速寫畫面，此起彼落的吆喝聲，令我更加心情澎湃，就讓手裡的筆也跟著加速！

老綿羊：幼兒園裡太多小朋友，只要畫幾位面向我們的就可以，其餘的就畫背面。

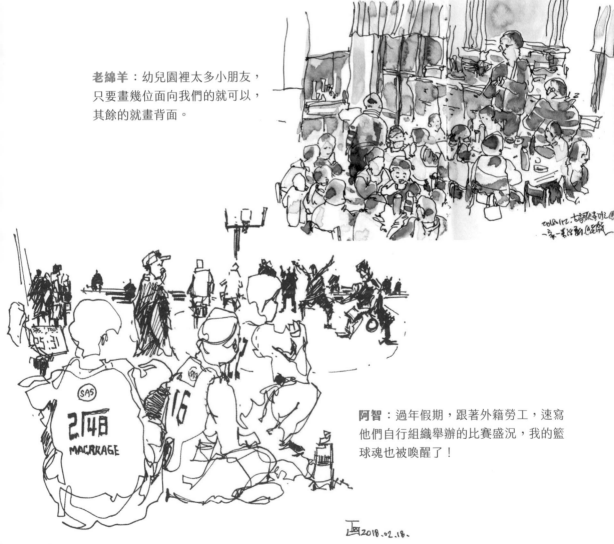

阿智：過年假期，跟著外籍勞工，速寫他們自行組織舉辦的比賽盛況，我的籃球魂也被喚醒了！

攤販、市場、排隊中

如果你是屬於不堪過餐空腹者，建議你就別嘗試「武場」的「戰鬥餐」，在餐桌上畫動速寫或許就不適合你囉！尤其會讓陪你用餐的人也為難。在沒吃飽前，你的眼睛就別亂飄，但也總不能吃完後就呆坐在原位畫呀畫，尤其在小攤販，簡直是全武行！

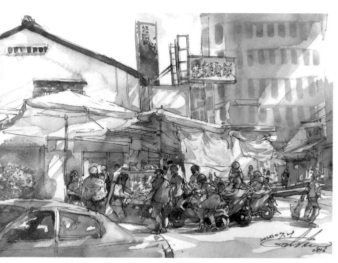

Golden：在台灣每個城市都有大大小小的傳統菜市場，尤其早市！亂到可以的場景，你得眼明手快才能採擷到經典的場景和氛圍。

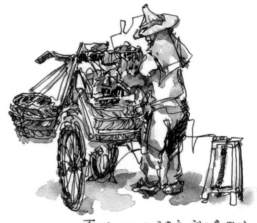

阿智：市場總是有令人想紀錄的人事物，最古早的水果攤形式與老阿嬤一旁店家提供的椅子。

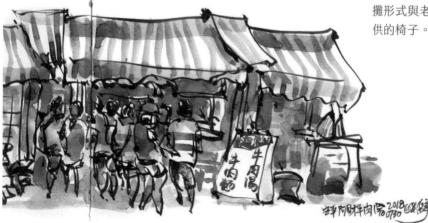

老綿羊：這是台南有名的牛肉湯，場內座無虛席！不敢耽誤人流的替換，我就跑到外面來畫畫排隊聊天的人龍。

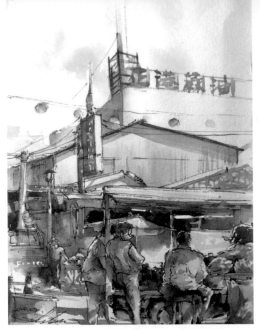

Golden：新港的早市有一攤小發財車，夫妻倆只賣地瓜！在熙來攘往的市集裡叫賣著，閒來無事還會有老主顧前來串門子。

阿智：點餐後，領完號碼牌，自動在巷內尋找可入畫的景。等待沒事作，不如拿出筆來畫一畫。

老綿羊：攤販在準備食材的樣貌。其實本來要畫來買東西的客人，但是那顯眼的招牌最吸引我，只好改練習刻字了，哈哈！

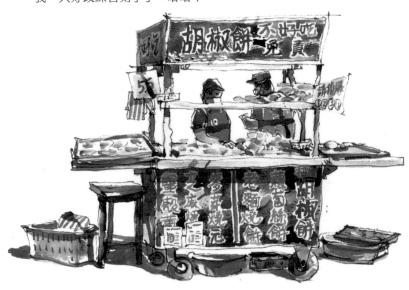

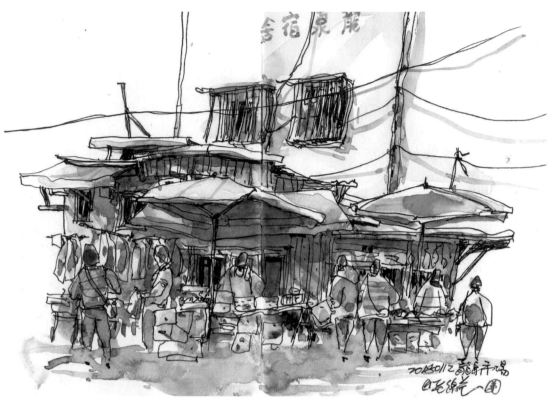

老綿羊：市場一直都是我的練功房，因為這邊記錄的動態人物跟捷運火車的不同，是攤商跟客人的互動。

阿智：固定週五出現在公司附近的公園旁，提供了日常飲食上的另一種選擇。

Golden：近景的鳥瞰採景！總是會讓觀賞者對畫面帶點不安全感，再加上三倍券的助長，超商裡排隊的人潮絡繹不絕。

快速流動的人潮

　　一般來說，動速寫可以包含車輛、交通工具、動物、人群和人潮、流動攤販、運動賽事和活動、車站周邊動態，以及一次性的旅遊紀錄。其中，人潮群聚時往往是大場面，但人物本身則不必刻畫細節，旨在畫面氣氛和整體流動張力的呈現。

阿智：等待衛兵交接的遊客。交接儀式在衛兵精神抖擻的步伐下拉開序幕，全場觀禮者都目不轉睛。

老綿羊：機場宏偉的屋頂結構和登機門標示柱，畫面容納得下的話，可以誇張地稍微大一點，然後將人縮小來映襯，空間會顯得更大

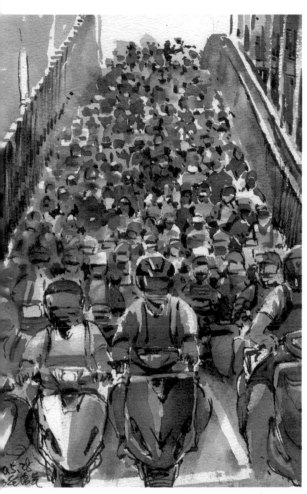

阿智：各式各樣等待的站姿，群聚或分離，公車亭周圍對應流動的空間氛圍。

老綿羊：台北有名的大橋頭機車瀑布，看起來複雜，其實重點放在最前排的三、四輛機車，這幾輛要畫仔細，後面的機車群只要模糊得點出安全帽，塊狀畫出騎士，以模糊來對比前方的清楚，自然就會有複雜度和景深。

Golden：社區公園不失為練動速寫的好去處，「環肥燕瘦」，還有樹蔭可乘涼，這是台灣銀髮族的日常地盤，下棋、打牌之間不停變換走位。

阿智：轉運站或公車總站是等待人潮最多的地方，這裡也承載了我年少時的無數日常，停下腳步，記錄一張集體的圖像。

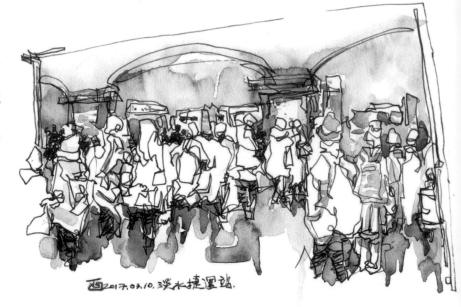

畫 2017.03.10.淡水捷運站.

阿智：貼近觀察與描繪，大包小包的排列秩序下，除了低頭一族外，其餘皆觀望著來車的方向。

動物

　　若是家裡有養寵物，請別忽略身邊這位免費的動速寫模特兒。有趣的是，如果畫的是動物，當下的背景環境往往不太平凡，例如水面上、土丘裡、電線桿頂端……等，藉此機會，你就能練習到平時不擅長的構圖和畫面氛圍了，一舉數得！

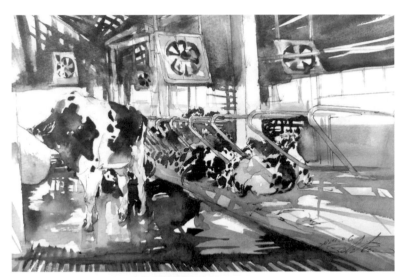

Golden：集中管理的牧場各種姿態的乳牛或癱或站……模樣多款！但都是較沒有朝氣，只能吃及產乳，當你在速寫時，牠們也會好奇地在欄內張望或試圖靠近你。

阿智：月台上遠遠就看見牠身上訓練中的標示，緩緩走向閘門等待，安靜地依循訓練師指示，進出月台與車廂間。

老綿羊：喜歡甲殼類的肢體動作，像敲擊一樣上上下下移動著，尤其是觸鬚擺動更大更長，很有意思。

171

Golden：美術館裡的標本——中美洲的鵲鴉，當下觀賞人多，其實要閃的是人潮！你得將本子忽高忽低地拿著，才不會打擾到他人觀賞。

老綿羊：這個其實我是在研究水的波動。在光影下，漣漪的旋轉，不吸引我都難。

阿智：動保意識高漲，在捷運上遇見寵物推車的機率愈來愈高。

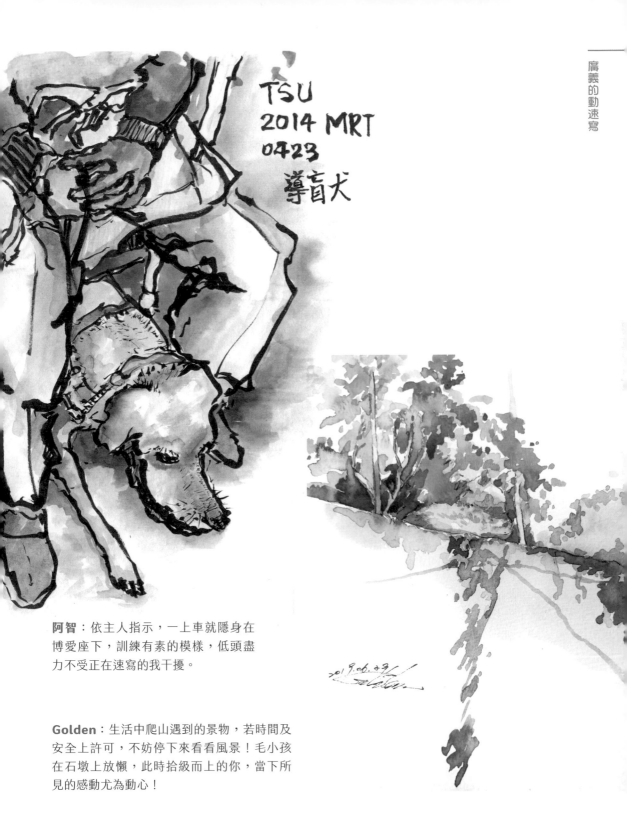

TSU
2014 MRT
0423
導盲犬

阿智：依主人指示，一上車就隱身在
博愛座下，訓練有素的模樣，低頭盡
力不受正在速寫的我干擾。

Golden：生活中爬山遇到的景物，若時間及
安全上許可，不妨停下來看看風景！毛小孩
在石墩上放懶，此時拾級而上的你，當下所
見的感動尤為動心！

在車上畫畫：
火車、高鐵、捷運上，10分鐘就能畫！
練就精準迅速的動速寫全技法

作　　者	老綿羊・阿智・Golden
總 編 輯	張芳玲
企劃編輯	鄧鈺澐
主責編輯	鄧鈺澐、黃琦
校　　對	黃琦
封面設計	許志忠
美術設計	許志忠
行銷企劃	鄧鈺澐

太雅出版社
TEL：(02)2882-0755　FAX：(02)2882-1500
E-mail：taiya@morningstar.com.tw
郵政信箱：台北市郵政53-1291號信箱
太雅網址：http://taiya.morningstar.com.tw
購書網址：http://www.morningstar.com.tw
讀者專線：(02)2367-2044、(02)2367-2047

出 版 者	太雅出版有限公司
	台北市11167劍潭路13號2樓
	行政院新聞局局版台業字第五○○四號
總 經 銷	知己圖書股份有限公司
	106台北市辛亥路一段30號9樓
	TEL：(02)2367-2044 / 2367-2047　FAX：(02)2363-5741
	網路書店 http://www.morningstar.com.tw
	郵政劃撥 15060393(知己圖書股份有限公司)
法律顧問	陳思成律師
印　　刷	上好印刷股份有限公司　TEL：(04)2315-0280
裝　　訂	大和精緻製訂股份有限公司　TEL：(04)2311-0221
初　　版	西元2020年09月01日
定　　價	380元

(本書如有破損或缺頁，退換書請寄至：台中市西屯區工業30路1號 太雅出版倉儲部收)

ISBN 978-986-336-402-3
Published by TAIYA Publishing Co.,Ltd.
Printed in Taiwan

國家圖書館出版品預行編目(CIP)資料

在車上畫畫：火車、高鐵、捷運上,10分
鐘就能畫!練就精準迅速的動速寫全技法
／老綿羊,阿智,Golden 作．
──初版,──臺北市：太雅，2020．09
面；　公分．──（Taiwan creations；3）
ISBN 978-986-336-402-3 （平裝）
1.插畫 2.繪畫技法
947.45　　　　　　　　　　109009507

填線上回函，送 "好禮"

感謝你購買太雅旅遊書籍！填寫線上讀者回函，
好康多多，並可收到太雅電子報、新書及講座資訊。

每單數月抽10位，送珍藏版
「祝福徽章」

方法：掃QR Code，填寫線上讀者回函，
就有機會獲得珍藏版祝福徽章一份。

填修訂情報，就送精選
「好書一本」

方法：填寫線上讀者回函，及填寫「使用心得」欄，
就送太雅精選好書一本(書單詳見回函網站)。

＊同時享有「好康1」的抽獎機會

在車上畫畫：
火車、高鐵、捷運上，
10分鐘就能畫！

https://reurl.cc/3Dq0K8

＊「好康1」及「好康2」的獲獎名單，我們會
　於每單數月的10日公布於太雅部落格與太雅
　愛看書粉絲團。
＊活動內容請依回函網站為準。太雅出版社保
　留活動修改、變更、終止之權利。

太雅部落格 http://taiya.morningstar.com.tw
　　有行動力的旅行，從太雅出版社開始